가장 사랑받는
젠탱글 패턴 101

탱글의 유래부터 비하인드 스토리까지!

아티젠
artizen

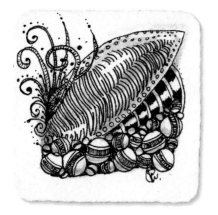

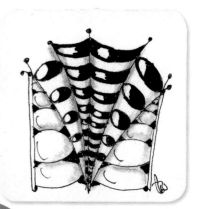

웰컴 투 비쥬!
작고 아름다운
비쥬 타일(5×5㎝)을
소개합니다.

Zentangle®

젠탱글 메소드는 구조적인 패턴을 그리면서
누구나 즐겁게 예술 작품을 만들어내는
방식을 말합니다.

'젠탱글'은 릭 로버츠와 마리아 토마스가
창시했으며, Zentangle® Inc.의 등록상표입니다.
더 많은 정보를 원한다면 젠탱글 공식 사이트
(www.zentangle.com)를 참조하세요.

CZT 세미나(미국 로드아일랜드 주)

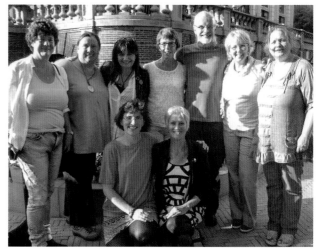

CZT들과 함께한 릭과 마리아(네덜란드 암스테르담)

Contents

시작하면서

이렇게 멋진 탱글들이 이렇게나 많이 채워지다니 놀라웠습니다. 이 프로젝트를 위해 전 세계의 젠탱글 친구들이 자신이 가장 좋아하는 탱글을 추천해주었고, 그 결과 101가지 탱글이 모였습니다.

젠탱글은 긴장을 풀어주면서 온전히 몰두하게 하죠. 우리는 이러한 젠탱글의 원칙에 맞춰 책을 구성하는 데 심혈을 기울였습니다. 이 책엔 101가지의 다양한 탱글이 등장해요. 탱글을 그리는 과정을 몇 단계로 나눠 설명했고, 50개가 넘는 응용 탱글과 200개 이상의 탱글 조합을 실었습니다. 1,000개에 달하는 타일들은 모두 직접 그린 거예요.

40명 이상의 CZT(공인젠탱글교사)와 전 세계의 탱글러들이 작업을 도와주었습니다. 탱글에 곁들여진 글 역시 써주었죠. 이렇게 소통하면서 젠탱글에 대한 놀랍고 멋진 해석이 탄생했다는 사실에 가슴이 벅찹니다. 영감으로 가득한 이 책은 소중한 보물이에요. 도움을 주신 모든 분께 감사드립니다.

아울러 이 책을 읽는 당신도 젠(Zen)과 탱글(Tangle)의 세계에서 끝없는 기쁨을 누리시길…

Beate Winkler

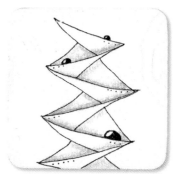

ING

프랭탕(Printemps), 징거(Zinger)

이 많은 타일을 어떻게 정리하면 좋을까요?

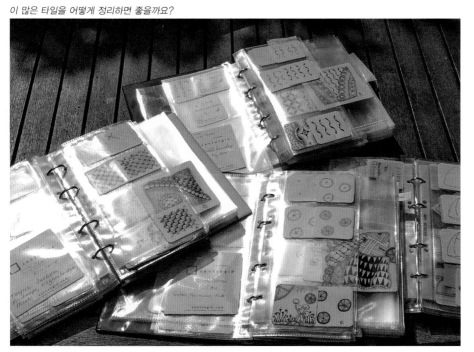

퍼크(Purk), 플럭스(Flux), 잰더(Zander)

트로피카나(Tropicana), 프랭탕

환영합니다!

젠탱글은 명상을 품은 아트입니다

젠탱글은 영감을 불러일으킵니다. 또한 순식간에 기분을 바꿔주죠. 세상이 새롭게 보이는 이 특별하고도 짧은 휴식을 즐겨보세요.

> 젠탱글은 마음의 휴식,
> 평온함, 즐거움을 줍니다.
>
> 아이도 할 수 있을 만큼 쉽고
> 언제 어디서나 할 수 있죠.
> 필요한 건 그저 종이와 펜뿐…

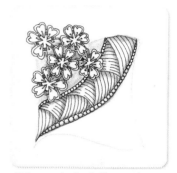
샤턱(Shattuck), 헤르즐비(Herzlbee)

젠탱글은 남녀노소 누구나 할 수 있습니다. 몇 가지 재료로 짧은 시간에 멋진 패턴과 예술 작품을 만들어내죠. 처음 제 강의를 들으러 온 수강생들은 대부분 주저합니다. 하지만 15분 정도만 지나면, 모두들 젠탱글 세상에 푹 빠져듭니다.

멋진 작품이 놀랄 만큼 쉽게 완성되는 순간을 체험해보세요. 제가 만난 분들은 모두 젠탱글을 좋아하게 됐고, 일부는 열혈 팬이 되었죠. 지금도 책상에 앉아 미소 띤 얼굴로 탱글을 그리고 있을지 모릅니다.

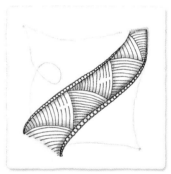
샤턱

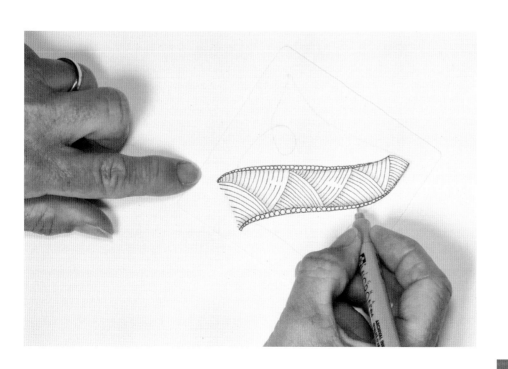

젠탱글이 뭐예요?

젠탱글은 릭 로버츠와 마리아 토마스로부터 시작되었습니다. 10여 년 전, 두 사람이 창시한 젠탱글은 오늘날 전 세계 트렌드의 하나로 자리 잡았습니다. 마리아는 그래픽 디자인과 캘리그래피와 같은 예술 영역을 맡았고, 수년간 명상을 공부해온 릭은 명상 부분을 맡았습니다.

릭과 마리아는 젠탱글의 철학을 이해하고 완성도 높은 작품의 세계로 이끌어줄 CZT(공인젠탱글교사) 과정을 진행하고 있습니다. 저를 포함해 모든 CZT들은 자신의 역할을 무척 자랑스러워 합니다. 더 자세한 내용이 궁금하시면 젠탱글 공식 홈페이지(www.zentangle.com)를 참조하세요.
• 젠탱글 한국 공식 홈페이지(www.zentangle.kr)

젠탱글을 시작하기 전에, 여러분이 꼭 알아야 할 중요한 문장 하나를 소개하겠습니다. '한 번에 선 하나면 모든 것이 가능하다'입니다.

>>> **Anything is possible,
one stoke at a time.** <<<

탱글을 탱글하다?

처음엔 탱글(tangle)이란 단어가 혼란스러울 수도 있어요. 명사로도, 동사로도 쓰이기 때문이지요. '나는 탱글을 탱글링합니다'란 말은 '나는 타일에 패턴을 그립니다'란 뜻입니다. 좀 더 자세히 설명해볼까요?

• 탱글링하다 = 탱글을 그리다.
• 탱글 = 이름이 붙여진 구조화된 패턴
• 타일 = 작은 종이 카드

관련된 모든 용어는 128페이지에 정확히 설명해 두었으니, 차차 알아 가면 됩니다. 이해를 돕기 위해 덧붙이자면 젠탱글이란 단어는 동사로 쓰이지 않습니다. 그러니 '나는 지금 젠탱글합니다'란 말은 잘못된 표현이에요. '나는 젠탱글을 좋아합니다', '나는 젠탱글 작품을 만듭니다'라는 식으로 써야 합니다.

같은 탱글, 다른느낌!

카트린 안야 아이힝어(Catrin-Anja Eichinge), 독일

키코(Keeko), 젠플로션(Zenplosion), 폴드(Folds), 플로즈(Florz), 징거의 조합. 베아테 빈클러

엔제펠('Nzeppel), 헤르츨비

시간이 없다는 당신에게

● 당신은 늘 바쁘고, 인내심이 바닥난 느낌인가요?

● 일상의 쳇바퀴에서 벗어나 스트레스를 날려버리고 싶나요?

● 뭔가 창조적인 즐거움을 찾고 있나요?

그렇다면, 젠탱글이야말로 당신을 위한 것입니다.

젠탱글의 의미를 찾아서

젠탱글은 명상을 뜻하는 '젠(Zen)'과 얽혀 있다는 뜻의 '탱글(tangle)'에서 유래되었습니다. 명상과 창조 활동이 연결된 것입니다. 젠탱글 종이 위에 검정색 펜으로, 어떤 의도나 계획 없이 손 가는 대로 선을 그리다 보면 3차원적인 예술 작품이 만들어집니다. 종이 위에 무엇이 그려질지 예측할 수 없고, 그릴 때마다 새로운 나만의 작품이 탄생합니다. 정답은 없다고 생각하니, 마음이 정말 편해지지 않나요?

젠탱글은 어떻게 전 세계를 사로잡았을까요?

젠탱글은 마음을 평온하게 해주고 창조적 즐거움을 줍니다. 간단한 도구만 있으면 누구나 금방 배울 수 있지요. 잠깐만 시간을 내면 잡념과 걱정거리로 가득한 일상에서 벗어나 집중력을 높이고 활력을 재충전할 수 있습니다. 게다가 멋진 작품이 덤으로 생겨난답니다. 젠탱글을 통해 자신을 표현하는 기쁨을 누리세요.

스스로 그림에 영 소질이 없다고 생각하세요?

그렇다면 정말 깜짝 놀랄 만한 경험을 하게 되실 겁니다.

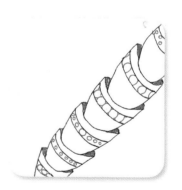

 모든 아이는 예술가다.
문제는 '어른이 된 후에도 예술가로
남아 있을 수 있느냐'이다.

— 파블로 피카소(Pablo Picasso)

포터비(Potterbee)

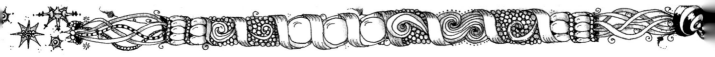

재료가 궁금해요

이론상으로는 펜과 종이만 있으면 충분합니다. 그렇지만 여러분이 젠탱글의 정석을 따르고자 한다면, 몇 가지 재료를 준비해 더 근사한 작품을 만들 수 있어요. 릭과 마리아는 여러 번의 시도 끝에 다음과 같은 도구들을 추천합니다.

펜

탱글을 그릴 때는 0.25㎜ 두께의 아주 가는 펜이, 여백을 칠할 때는 0.5㎜ 두께의 펜이 적당합니다. 사쿠라 피그마 마이크론 01 펜(0.25㎜)과 08 펜(0.5㎜)을 추천하는데, 깊이 있는 검정색을 띠며 빨리 마릅니다. 또 물에 번지지도, 색이 바래지도 않습니다.

연필

젠탱글 사에서 판매하는 연필은 작아서 손에 쏙 들어오는 크기로 매끄럽고 부드럽게 그려지며 풍부한 검정색을 표현합니다. 깎을 때는 보통 연필깎이를 사용하면 됩니다.

찰필(블랜딩 스텀프)

명암을 넣기 위해 연필로 그린 선을 손가락으로 문지르다 보면 손이 새까맣게 되겠지요? 전문가 수준의 명암을 표현하고 싶다면 찰필이 최고입니다. 젠탱글을 창시한 릭과 마리아는 지우개를 쓰지 말라고 하지만, 저는 테두리나 점이 방해가 되면 그 부분을 슬쩍 지우곤 합니다. '안 되는데' 하면서 말이죠.

타일

젠탱글 아트 전용지를 '젠탱글 타일'이라고 부릅니다. 젠탱글 종이타일은 이탈리아 종이 회사인 파브리아노(Fabriano)사의 100% 코튼 종이를 사용하고, 모서리는 수작업을 통해 둥글게 제작되며, 뒷면에는 젠탱글 로고가 있습니다. 언제든 탱글을 즐길 수 있도록 휴대하기 쉬운 크기로 만들어졌습니다. 여러 개의 타일을 모자이크처럼 배열해도 좋습니다.

- 클래식 타일: 3.5인치 정사각형(8.9㎝ × 8.9㎝)
- 비쥬 타일: 2인치 정사각형(5.1㎝ × 5.1㎝), 2014년 출시
- 젠다라 타일: 지름 4.5인치 원(11.5㎝)
- 파이 타일: 황금비율의 직사각형 타일(12.7×7.874㎝), 2021년 출시

비쥬 타일은 귀여운 케이스에 담겨 있는데 한 통에 55개의 타일이 들어 있어요. 그 밖에도 다양한 재료들이 있지만, 릭은 '절제의 미학'을 잊지 말라고 당부합니다. 추가 재료에 대해서는 130페이지에서 다룹니다.

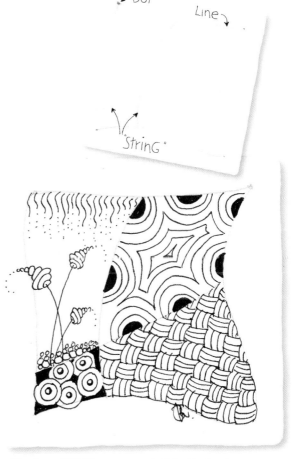

3가지 재료

젠탱글이 정말 멋진 것은 필요한 재료가 아주 적기 때문이기도 합니다. 아래의 3가지만 있으면 바로 시작하기에 충분합니다.

- 검정색 마이크론 펜
- 연필(2B의 부드러운 심 추천)
- 젠탱글 종이타일: 약 9㎝ × 9㎝

더 기다리고 머뭇거릴 필요가 있을까요? 젠탱글이 궁금하다면, 지금 바로 연필을 잡고 탱글을 그려보세요.

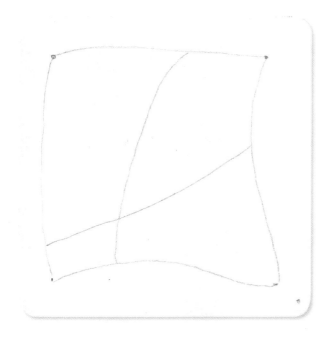

저는 키코, 크레센트문(Crescent moon), 징거, 미스트(Msst), 프랭탕 탱글을 조합해 봤어요. 여러분은 어떻게 할지 궁금하군요.

탱글을 그리는 데 흥미를 느꼈다면, 젠탱글사의 제품을 낱개 혹은 키트로 구입할 수 있습니다. 키트 안에는 모든 재료와 설명서, DVD, 20면체로 된 젠탱글 주사위가 들어 있습니다. 주사위는 어떤 탱글을 그릴지 망설여질 때 사용합니다.

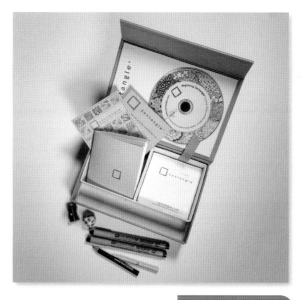

 진정한 위대함은 사소한 일을
위대하게 해내는 데 있다.

— 찰스 시몬스(Charles Simmons)

어떻게 시작하나요?

손글씨를 쓸 때 고유의 필체가 있는 것처럼, 젠탱글의 선 하나하나에도 개성이 드러난다는 사실을 아세요? 그래서인지 젠탱글 세계로 들어가는 여행을 함께할 여러분이 더 친근하게 느껴지는군요. 제 이름은 베아테입니다. 우리 함께 떠나볼까요?

1. 주의 집중하기
스스로에게 탱글이라는 짧은 휴식을 허락한 것을 축하합니다. 여러분은 이 시간을 위해 물건을 정리하고 공간을 마련했을 수도 있어요. 방해받지 않으려고 말이죠. 무엇보다 스마트폰을 꺼놓거나 무음으로 전환하시길 바랍니다.
이제 숨을 깊게 한 번 쉬고, 주변의 자극에 신경을 끄세요. 그리고 젠탱글 타일에 집중하면서, 종이 표면의 기분 좋은 촉감을 느껴보세요.

2. 시작하기: 점과 점
연필로 타일의 모서리마다 점을 찍어요. 점만 찍어도 타일에 생동감이 생기고 아무것도 없는 흰종이가 주는 두려움이 사라집니다.(1)

3. 연결하기: 선과 선
연필로 점을 연결해 테두리를 만드세요. 곡선, 직선, 작은 고리나 지그재그 모양의 선, 뭐든지 좋습니다.(2)

4. 나누기: 스트링
이제 연필로 느슨한 선이나 고리 모양을 그려보세요. 대문자 Z나 소문자 ℓ 같은 것 말이에요. 어때요, 타일이 몇 개의 구획으로 나누어졌지요? 이렇게 구획을 나누는 선을 스트링(String)이라고 합니다. 스트링은 실수에 대한 두려움 없이 창의력을 샘솟게 해주는 마법의 선입니다.(3a, 3b, 3c)

 시간은 그것에 쏟아 부은 만큼
우리에게 되돌려준다.

— 에른스트 퍼스틀(Ernst Ferstl)

멋지고 쉽게, 쉬워도 멋지게!

1

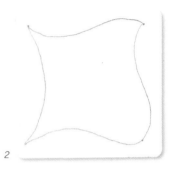

2

3a

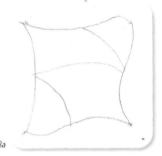

3b

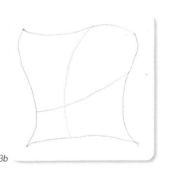

3c

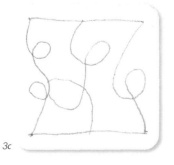

5. 탱글 그리기

이제 마음에 드는 탱글을 골라 마이크론 펜으로 그릴 차례입니다. 타일의 어느 부분에 그 탱글을 그리고 싶나요? 일단 시작해 보도록 하죠. 집중해서 선을 하나씩 그려나가세요. (4) 패턴을 반복해서 그리는 것이 세련된 탱글의 비결입니다. 가벼운 마음으로 그리세요. 다 끝나기 전에는 타일이 완성된 모습을 상상할 수 없습니다. 바로 그 점이 우리를 안심시키죠.

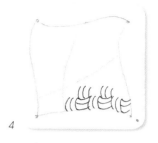

첫 번째 구획을 다 채웠으면 두 번째 탱글을 선택하세요. 밝은 것 옆에는 어두운 것을, 빽빽한 것 옆에는 느슨한 것을, 오밀조밀한 것 옆에는 큼직한 것을 배치하는 식입니다. (5) 구획들 중 하나를 빈 채로 놔두거나 과감하게 테두리 밖으로 튀어나오게도 그려보세요. 여러분의 느낌을 따르면 됩니다. (6)

6. 명암 넣기

연필로 명암을 넣으면 놀라운 3차원 입체 효과가 나타납니다. 평면이 돌출되어 보이거나 깊숙이 들어간 것 같은 효과를 낼 수 있지요. 처음이라면 생략해도 좋은 단계입니다. (7)

- 손가락이나 블랜딩 스텀프(찰필)로 테두리와 스트링을 문지르는 것으로 시작하세요. 아직까지 는 명암을 넣는 데 많은 고민이 필요하지 않습니다.
- 구획과 구획 사이에 섬세하게 명암을 넣어 보세요. (8)
- 너무 평면적이거나, 밝거나, 비어 보이는 부분이 있나요? 연필로 탱글의 테두리를 연하게 덧칠한 다음 작은 원을 그리듯 문질러주면 됩니다.
- 패턴을 더 넣을 곳이나 명암이 필요한 곳이 있는지 살펴보세요. 패턴이나 명암을 추가했는데, 잘 어울리지 않을 경우를 대비해 복사본을 만들어 놓는 것도 좋습니다. 모두 조화로워 보이면, 타일은 완성된 겁니다!

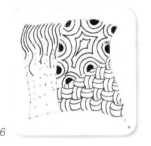

7. 완성하기(감상하기, 사인하기, 뿌듯해하기)

타일에 자신만의 독특한 사인을 하세요. 타일을 든 손을 쭉 뻗은 거리에서 자신의 작품을 감상해 보세요. (9) 젠탱글을 만나고 나서, 정말로 마음이 평온해지고 일상을 힘차게 시작할 수 있을 만큼 충전이 되었나요?

"정말 간단하고, 정말 평온해지고, 정말 기분이 좋아져요!"

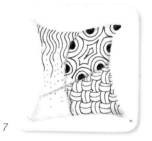

4

5

6

7

8

9

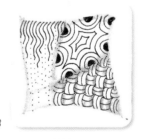

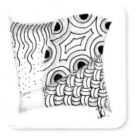

자, 막이 올라갑니다!

이 책에 나오는 101가지 탱글은 3가지로 나눠집니다

- 심플 탱글: 입문자에게 좋은 탱글. 두 가지 탱글을 짝지으면 멋진 타일이 완성됩니다.
- 감성 탱글: 한눈에 시선을 끄는 매력적인 탱글들을 알파벳순으로 나열했습니다.
- 아트 탱글: 아티스트를 위한 고급 탱글. 차분하게 하나씩 그리면 효과가 탁월합니다.

이 책에 수록된 탱글은 전 세계 아티스트들이 그린 것이고, 작품 아래에는 탱글의 공식 명칭과 아티스트의 이름을 밝혀 두었습니다. 각 탱글의 소개 페이지는 아래와 같이 구성되어 있습니다.

- 단계별 그림(Step-outs): 그리는 방법을 3~6단계로 나눠 설명하고, 새로 그리는 부분을 빨간색으로 표시했습니다.
- 완성: 명암을 넣어 완성한 탱글입니다.
- 응용(Variation): 기존 탱글을 재미있게 변형시킨 작품입니다.
- 조합(Combination): 기존의 패턴을 2가지 이상 조합해 만든 새로운 작품입니다.

일부 탱글은 일부러 명암을 넣지 않았습니다. 넣었을 때와 넣지 않았을 때를 비교해보기 위해서입니다. 패턴의 조합을 통해 새로운 작품이 태어나는 것처럼, 창의력을 확장하는 시도를 즐기세요.

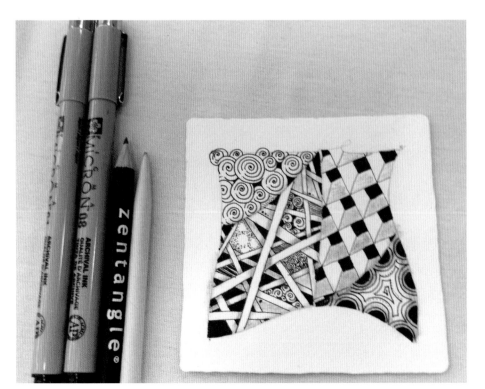

탱글들을 배치할 때는 조화를 생각해야 합니다. 크고 대담한 탱글 옆에 아기자기한 탱글을, 복잡한 탱글 옆에 깔끔한 탱글을 넣는 식이죠. 틀린 탱글이란 없습니다. 여러분 마음에 든다면 그것은 언제나 옳습니다!
가끔 '망쳤다'란 생각이 들 때면 다시 한 번 살펴보세요. 어쩌면 새로운 패턴이 만들어진 것일지도 모르니까요.

어떤 탱글을 찾고 있나요?

● 모노탱글: 트리폴리(Tripoli), 먼친(Munchin), 윙크비(Winkbee), 골디락스(Goldilocks), 버디고흐(Verdigogh)

 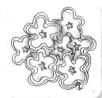 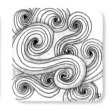 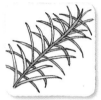

● 채우기 탱글: 퀴플(Quipple), 오나마토(Onamato), 플로즈, 미스트(위쪽 가장자리 채우기), 페스큐(아래쪽 가장자리 채우기)

 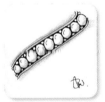 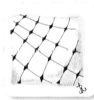 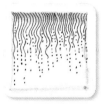

● 전면 탱글: 키코, 나이츠브리지(Knightsbridge), 엔제펠, 큐바인(Cubine), 허긴스(Huggins) - W2의 조합

 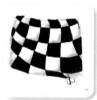 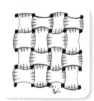

● 중심 탱글: 아쿠아플뢰르(Aquafleur), 트로피카나, 퀴브(Quib)

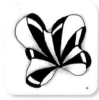 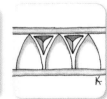 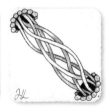

탱글이 정리되어 보이지 않는다면, 패턴이나 탱글의 둘레에 테두리를 만들어주세요.
이것이 바로 '오라(Aura)'입니다. 이렇게 하면 전체가 한 묶음처럼 보이는 효과가 납니다.
모든 일이 그렇듯, 연습이 최선입니다. 이름난 CZT들조차 탱글을 그릴 때 심혈을 기울입니다.
120페이지에 있는 무카(Mooka) 탱글에는 레슬리 로버츠의 긴 노력이 담겨 있습니다.
여러분도 마음에 드는 패턴을 발견하면 그것을 그리는 확실한 방법을 찾으세요.

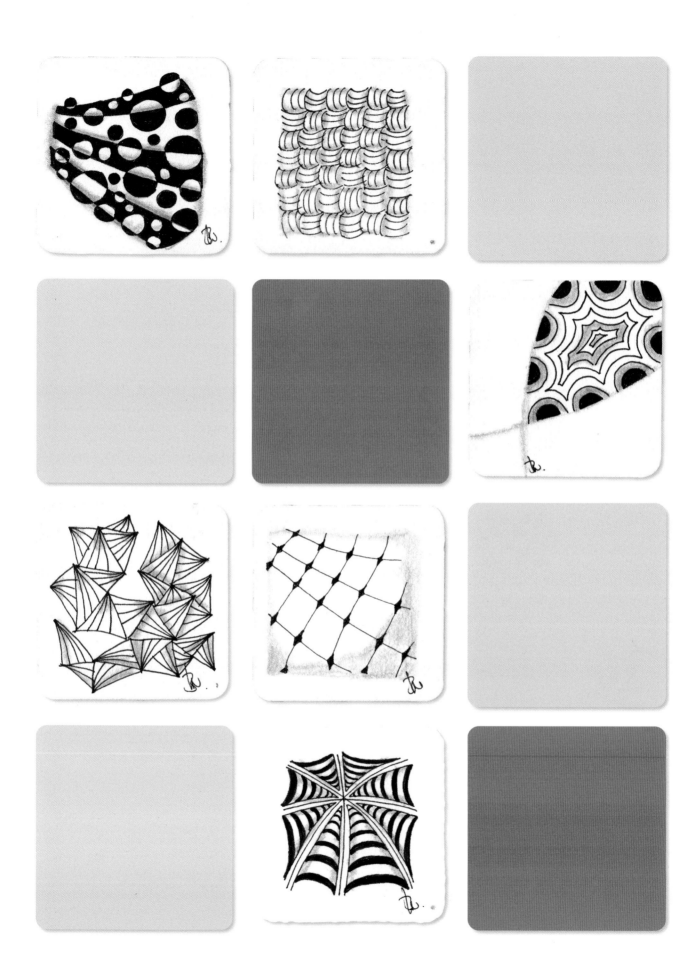

기본이 되는 심플 탱글

그리기 쉽고 배우기도 쉬운 탱글입니다.
이 챕터의 양면 페이지에 수록된 두 개의 패턴을 활용해
창의적 조합을 보다 쉽게 응용할 수 있으며
처음 시작하는 사람들도 아름다운 작품을 만들 수 있습니다.

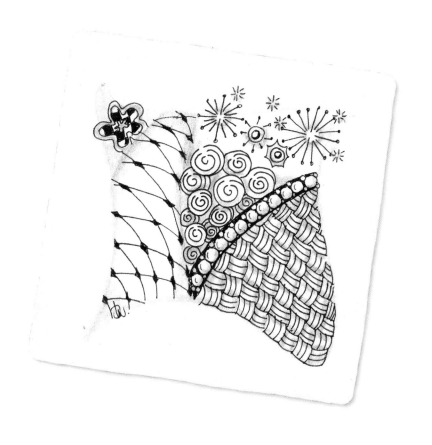

Ⅰ Zinger 징거

Designer: 마리아 토마스(Maria Thomas), 젠탱글 HQ(헤드쿼터), 미국

징거 탱글은 활용도가 뛰어납니다.
명함이나 편지봉투에 징거를 그려보세요.
모든 탱글을 통틀어 가장 빨리 그릴 수
있으면서도 그 효과가 탁월합니다.

응용:
징거 탱글은
변화무쌍합니다.
여기서 다양한
응용 방법을
확인하세요.

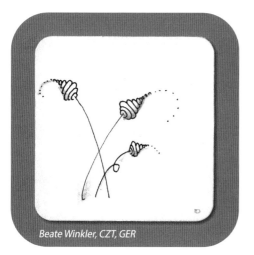

Beate Winkler, CZT, GER

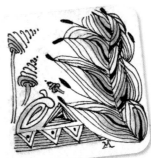

마티 브레덴버그(marty vredenburg),
CZT, 미국

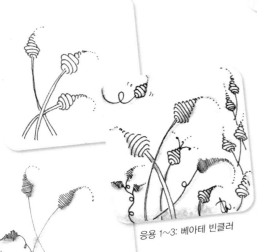

응용 1~3: 베아테 빈클러

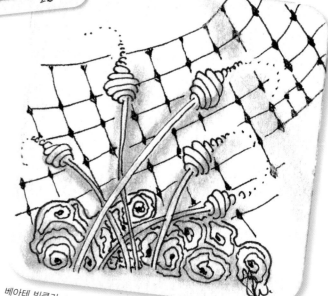

베아테 빈클러, *CZT, 독일*

Designer: 몰리 홀라보(Molly Hollibaugh), 젠탱글 HQ, 미국

스트라이클은 심플하며, 아주 쉽게 블랙의 깊이감을 만들어낼 수 있습니다.

징거와 스트라이클의 조합. 베아테 빈클러

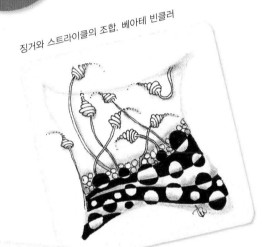

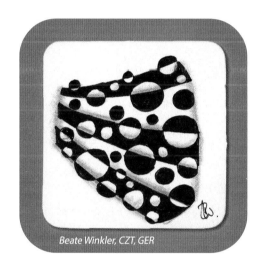

Beate Winkler, CZT, GER

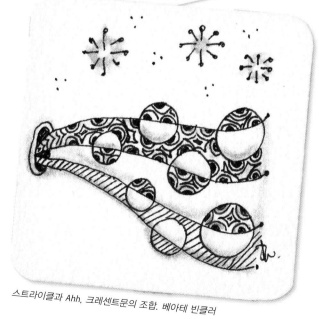

스트라이클과 Ahh, 크레센트문의 조합. 베아테 빈클러

응용: 베아테 빈클러

3 Ahh 아~

Designer: 릭 로버츠(Rick Roberts)와 마리아 토마스, 젠탱글 HQ, 미국

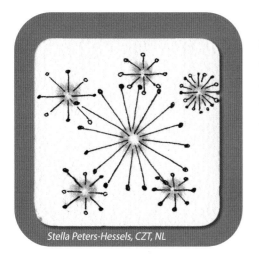

Stella Peters-Hessels, CZT, NL

제가 제일 좋아하는 탱글입니다.
아이들도 쉽게 그릴 수 있지요.
저도 아이들처럼 이 탱글을 좋아하고
즐겨 그려요.
─스텔라

응용: 스텔라 페터스 헤셀스
(Stella Peters-Hessels), CZT,
네덜란드

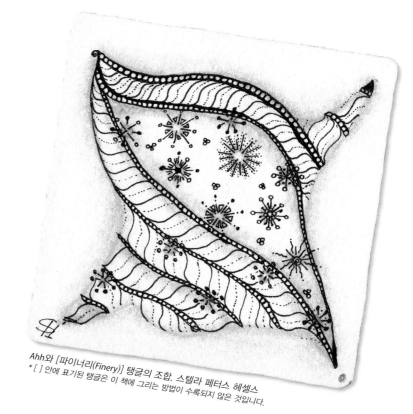

Ahh와 [파이너리(Finery)] 탱글의 조합. 스텔라 페터스 헤셀스
* [] 안에 표기된 탱글은 이 책에 그리는 방법이 수록되지 않은 것입니다.

키코 Keeko ㄴ

Designer: 릭 로버츠와 마리아 토마스, 젠탱글 HQ, 미국

키코는 아주 심플하면서 다양하게 활용할 수 있는 탱글이죠. 제가 젠탱글을 배우던 초기에 즐겨 사용하던 탱글 중 하나이고, 배우는 과정 또한 즐거웠습니다.

TIP: 타일을 놀려가면서 그리면 선을 그리기도 편하고, 더 자세히 볼 수 있어요.

크레센트문, 키코, 징거, [킹스크라운 (Kings Crown)], 위지트(Widgets), 오나마토, 큐바인의 조합. 베아테 빈클러

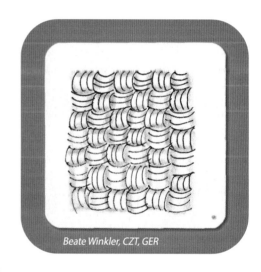

Beate Winkler, CZT, GER

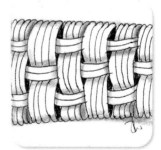

응용: 베아테 빈클러

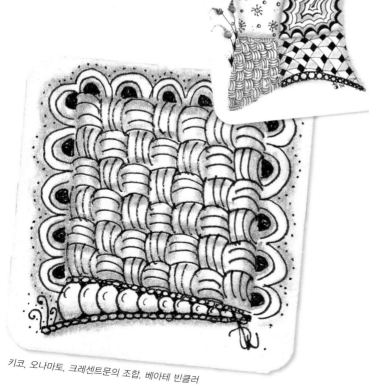

키코, 오나마토, 크레센트문의 조합. 베아테 빈클러

5 Crescent Moon 크레센트문

Designer: 마리아 토마스, 젠탱글 HQ, 미국

Beate Winkler, CZT, GER

저는 크레센트문을 좋아합니다.
어디에나 잘 어울리고, 재미있고
쉽게 배울 수 있기 때문이죠.
게다가 응용 탱글도 무궁무진하지요.
－티나

크레센트문, 큐바인, [티플(Tipple)]의
조합. 베아테 빈클러

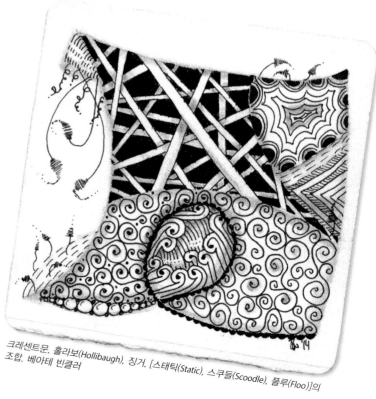

크레센트문, 홀라보(Hollibaugh), 징거, [스태틱(Static), 스쿠들(Scoodle), 플루(Floo)]의
조합. 베아테 빈클러

Designer: 마리아 토마스, 젠탱글 HQ, 미국

아, 제가 정말 사랑하는 탱글이에요!
큰 구슬 사이에서 작은 구슬들이 반짝거리는
것이 정말 멋지죠. 저는 검은 선으로 빛이
반사되는 것을 표현했어요. 구슬들이 당신을
향해 굴러오는 것처럼 느껴지지 않나요?

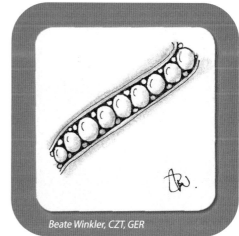

Beate Winkler, CZT, GER

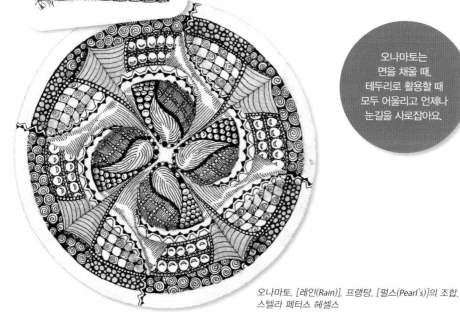

오나마토, 플럭스(Flux), 플로즈,
섀턱, 미스트, [차르츠(Charts)]의
조합. 베아테 빈클러

오나마토는
면을 채울 때,
테두리로 활용할 때
모두 어울리고 언제나
눈길을 사로잡아요.

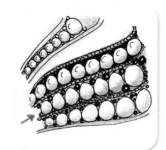

응용: 베아테 빈클러

화살표 부분이 오리지널 오나마토
탱글이지만, 저는 맨 위의 탱글처럼
여백을 채우는 방식이 좋아서,
이를 단계별로 설명했습니다.
—베아테

오나마토, [레인(Rain)], 프랭탕, [펄스(Pearl's)]의 조합.
스텔라 페터스 헤셀스

Knightsbridge 나이츠브리지

Designer: 릭 로버츠와 마리아 토마스, 젠탱글 HQ, 미국

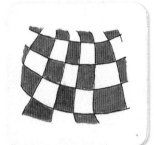

저는 나이츠브리지를 좋아합니다.
탱글의 이름부터 호기심을 자극하기 때문이죠.
이 패턴을 보면 중세시대 십자군 전쟁이나
세계적인 자동차 경주(F1)에 나오는 깃발이
연상됩니다. 저는 나이츠브리지를 다른 탱글에
적용하기도 합니다.
— 스테판

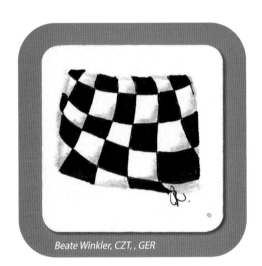

Beate Winkler, CZT, , GER

응용: 베아테 빈클러

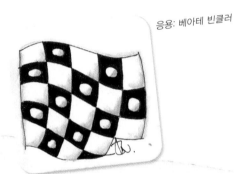

응용: 베아테 빈클러

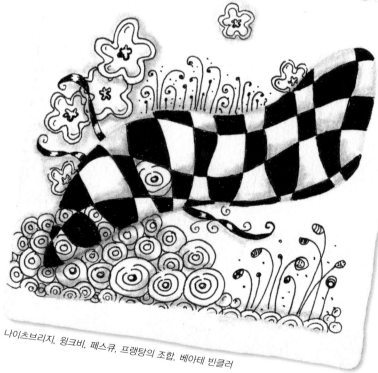

나이츠브리지, 윙크비, 페스큐, 프랭팅의 조합. 베아테 빈클러

Designer: 베아테 빈클러, CZT, 독일

응용: 베아테 빈클러

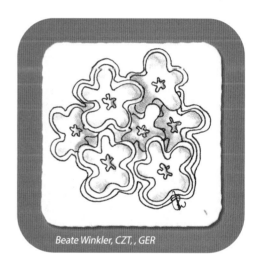

Beate Winkler, CZT, , GER

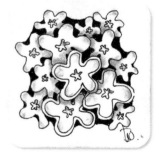

응용: 베아테 빈클러

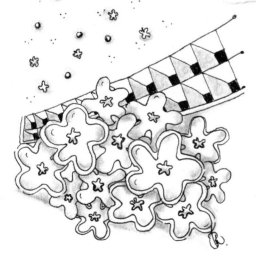

윙크비는
오라(탱글 주변에 테두리를
그려주는 기법)와 잘 어울려요.
실선이 아닌 중간 중간 끊기는
점선으로 오라를 그려주면,
'스파클(반짝이)'
효과를 볼 수 있습니다.

윙크비와 큐바인의 조합. 베아테 빈클러

⁹ LUV-A 러브-에이

Designer: 샤론 카포리오(Sharon Caforio), CZT, 미국

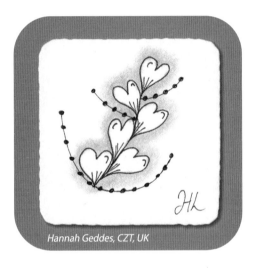

Hannah Geddes, CZT, UK

러브-에이는 아름답게 흐르는 하트 모양
탱글이에요. 타일 중앙에 크게 그릴 수도 있고,
작게 그려서 타일을 장식하는 용도로 활용할
수도 있습니다.
-한나

러브-에이, 잰더, [디바댄스(Diva Dance),
체인징(Changing)]의 조합. 한나 게디스
(Hannah Geddes), CZT, 영국

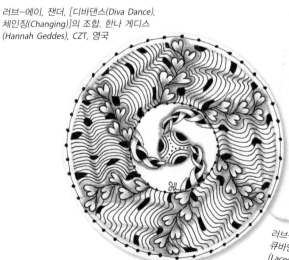

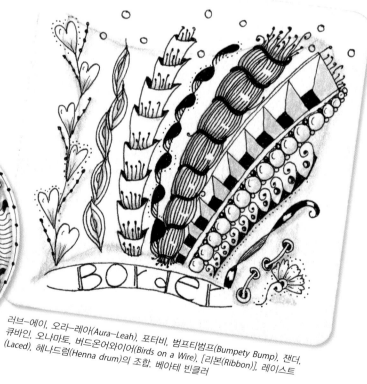

러브-에이, 오라-레아(Aura-Leah), 포터비, 범프티범프(Bumpety Bump), 잰더,
큐바인, 오나마토, 버드온어와이어(Birds on a Wire), [리본(Ribbon)], 레이스트
(Laced), 헤나드럼(Henna drum)의 조합. 베아테 빈클러

큐바인 Cubine 10

Designer: 마리아 토마스, 젠탱글 HQ, 미국

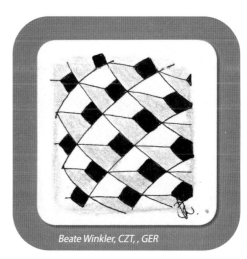

Beate Winkler, CZT, , GER

초보 시절, 저를 사로잡은 첫 번째 탱글입니다. 굉장히 쉽고 효과가 탁월하죠. 작은 면적과 큰 공간에 모두 어울리고 웅장한 깊이를 만들어냅니다. 지금처럼 정교한 패턴과 조화될 검정색 무늬가 필요할 때는 큐바인이 안성맞춤입니다.

가로세로 그리드를 그린 다음, 직사각형마다 대각선을 그립니다 (3단계). 직선을 한 번에 길게 그리려고 하면 비뚤어지기 십상이죠. 안쪽의 사각형은 바깥쪽 박스의 가장자리와 대각선에 맞춰 그리세요(5단계).

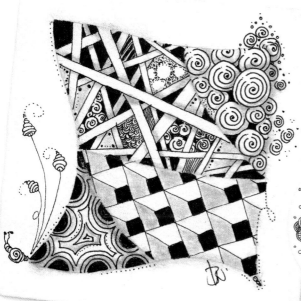

큐바인, 크레센트문, 징거, 홀라보, 프랭탕의 조합. 베아테 빈클러

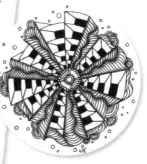

큐바인, [미어(Meer)]의 조합. 샌디 헌터(Sandy Hunter), CZT, 미국

M'Spire 엠스파이어

Designer: 케이티 크로멧(Katie Crommett), CZT, 미국

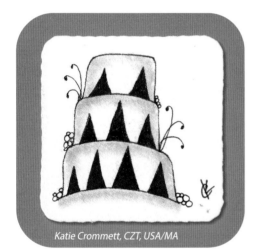

Katie Crommett, CZT, USA/MA

엠스파이어는 제가 만든 첫 번째 탱글입니다.
뉴욕을 여행하던 중 크라이슬러 빌딩을 보고
영감을 얻었죠. 저는 이렇게 각이 살아있으면서도
부드러운 패턴을 좋아해요.
−케이티

응용: 베아테 빈클러

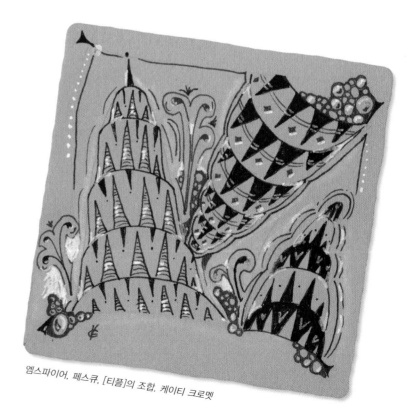

엠스파이어, 페스큐, [티플]의 조합. 케이티 크로멧

Designer: 케이트 아렌스(Kate Ahrens), CZT, 미국

"창의성은
전염됩니다.
널리 퍼뜨리세요."
−알버트 아인슈타인

저는 위지트를 즐겨 그립니다. 어떤 면도 채울
수 있는 쉽고 재미있는 패턴이기 때문입니다.
게다가 작품이 반짝반짝하는 효과도 나지요.
−케이트

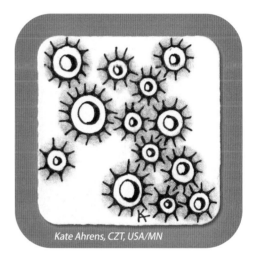

Kate Ahrens, CZT, USA/MN

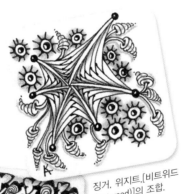

징거. 위지트.[비트위드
(Betweed)]의 조합.
케이트 아렌스

응용 : 베아테 빈클러

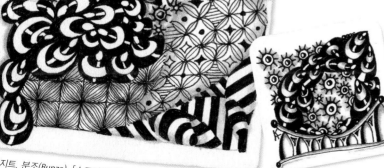

위지트, 트로피카나.
분조의 조합.
케이트 아렌스

위지트, 분조(Bunzo), [스트라이핑(Striping)], 트리폴리,
[인컷(Yincut), 베일(Bales)]의 조합. 케이트 아렌스

⒀ Quipple 퀴플

Designer: 릭 로버츠와 마리아 토마스, 젠탱글 HQ, 미국

 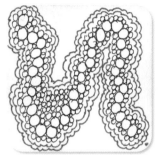

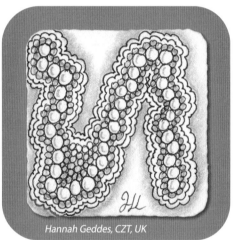

Hannah Geddes, CZT, UK

퀴플은 매우 간단하면서 놀라운 효과를
발휘하는 탁월한 패턴입니다.
가장자리를 둥글게, 또는 각이 지게, 혹은
물결 모양으로 표현할 수 있습니다.
어떤 경우에도 생동감이 넘치죠.
　–한나

퀴플은
인내심이 필요한 작업이었어요.
매사에 조급했던 제가
이 그림을 완성했다는 것이
놀랍습니다. 한나와 티나에게
고마움을 전합니다.

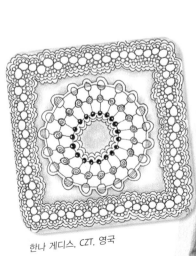

한나 게디스, CZT, 영국

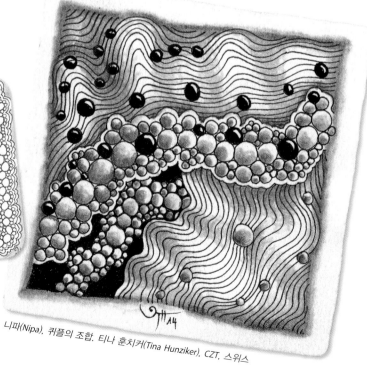

니파(Nipa), 퀴플의 조합. 티나 훈치커(Tina Hunziker), CZT, 스위스

Designer: 몰리 홀라보, 젠탱글 HQ, 미국

먼친을 한 번 그리기 시작하면
삼각형의 매력에 푹 빠질 것입니다
간단하면서 예쁘고, 그리면 마음도
편해지죠. 특히 모노탱글(하나의
타일에 한 가지 탱글만 사용한 것)에
적당합니다.

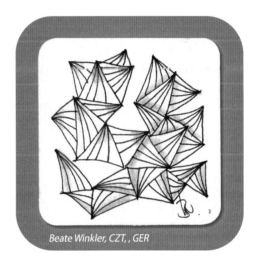

Beate Winkler, CZT, , GER

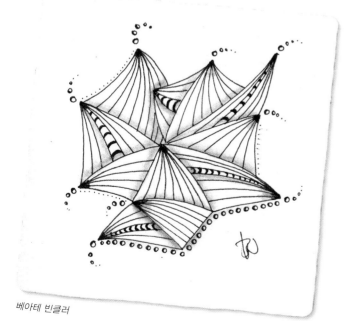

베아테 빈클러

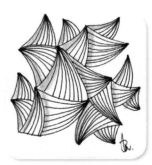

응용: 베아테 빈클러

Gryst 그리스트

Designer: 프랜시스 뱅크스(Frances Banks), CZT, 미국

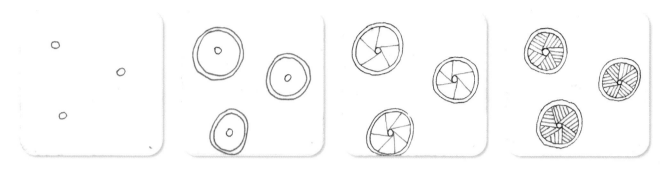

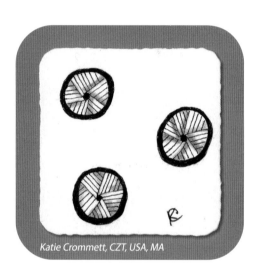

Katie Crommett, CZT, USA, MA

이 패턴은 다양하게 활용됩니다.
타일의 여백을 채우거나 다른 패턴의
안쪽을 채우는 데 적당하죠.
저는 명암을 넣으면 돌출되어 보이는
구조와 형태를 좋아해요.
−케이티

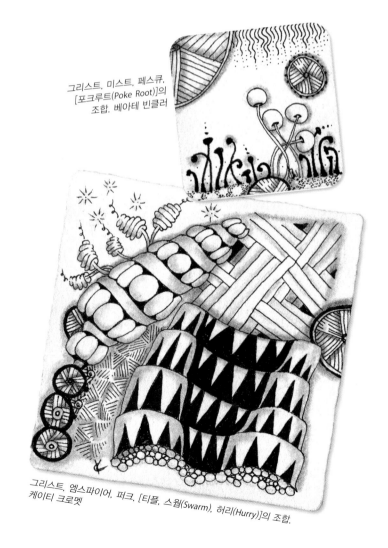

그리스트, 미스트, 페스큐,
[포크루트(Poke Root)]의
조합. 베아테 빈클러

그리스트, 엠스파이어, 퍼크, [티플, 스웜(Swarm), 허리(Hurry)]의 조합.
케이티 크로멧

Designer: 릭 로버츠와 마리아 토마스, 젠탱글 HQ, 미국

여러 가지 방법으로 쉽고
재미있게 그릴 수 있어서
저는 미스트를 좋아합니다.
–스텔라

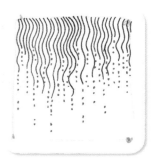

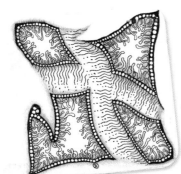

스트링을 완전히
다른 방식으로 그림.
스텔라 페터스 헤셀스

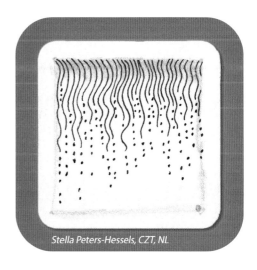

Stella Peters-Hessels, CZT, NL

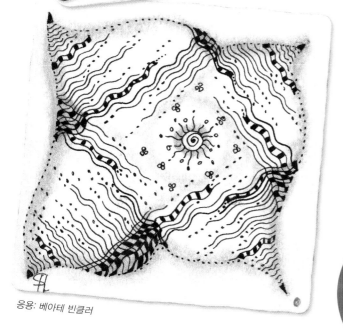

응용: 베아테 빈클러

응용:
타일의 위쪽 여백을
채우는 데는 최고예요!
미스트는 그림형제의 동화
'별의 은화'를 떠올리게 해요.
제가 만든 응용 타일에서
확인해보세요.

미스트와 Ahh의 조합.
스텔라 페터스 헤셀스

Florz 플로즈

Designer: 릭 로버츠와 마리아 토마스, 젠탱글 HQ, 미국

Beate Winkler, CZT, , GER

이 패턴은 시선을 사로잡는다는
장점이 있어요. 배경을 아름답게
장식하거나 넓은 공간을 채울 때
유용합니다.
─드보라

응용: 베아테 빈클러

응용: 드보라 파세(Deborah Pacé),
CZT, 미국

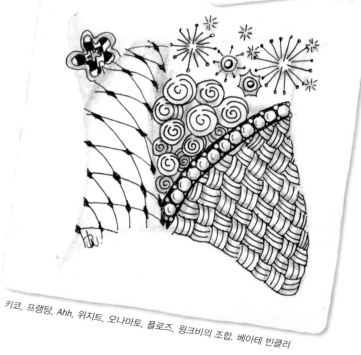
키코, 프랭탕, Ahh, 위지트, 오나마토, 플로즈, 윙크비의 조합. 베아테 빈클러

오라-레아 Aura-Leah 18

Designer: 카를라 두 프리즈(Carla Du Preez), 남아프리카공화국

쉽게 그릴 수 있고 멋진 3차원 패턴입니다.
장식 요소로 사용하거나, 타일 가운데에
중심 탱글로 활용하기 좋습니다.

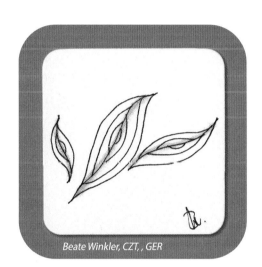

Beate Winkler, CZT, , GER

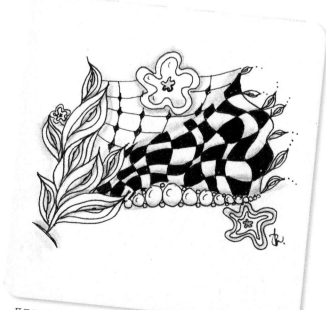

플로즈, 오라-레아, 나이트브리지, 오나마토, 윙크비의 조합.
베아테 빈클러

"탱글을 그리면서
강의를 들으면
집중력이 더 높아집니다."
릭의 말입니다.
덕분에 세미나 중에
마음 놓고 탱글을
그릴 수 있었답니다.

응용: 베아테 빈클러

Fescu 페스큐

Designer: 릭 로버츠와 마리아 토마스, 젠탱글 HQ, 미국

탱글과 타일을 가득 채우고, 풍성한 디테일을 제공하는 패턴입니다. 또한 페스큐는 타일의 긴장감을 완화해주는 데 최고의 효과를 발휘합니다.
―케이티

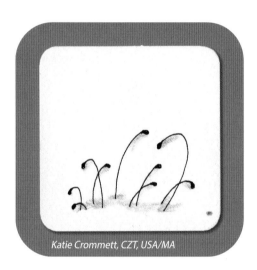

Katie Crommett, CZT, USA/MA

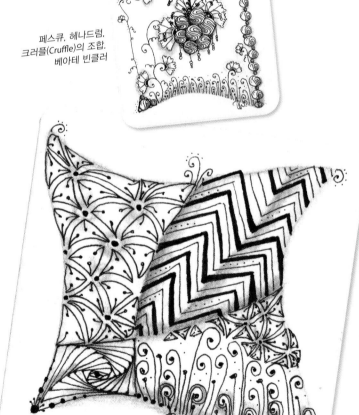

페스큐, 헤나드럼, 크러플(Cruffle)의 조합. 베아테 빈클러

응용: 케이티 크로멧

페스큐, 트리폴리, 패러독스(Paradox)의 조합. 베아테 빈클러

Designer: 릭 로버츠와 마리아 토마스, 젠탱글 HQ, 미국

 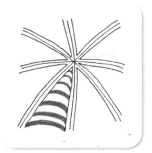

중심을 향해 튀어오를 것 같은 모양이 멋집니다.
게다가 그리기도 쉽고 인체저이어서, 패턴을
돋보이게 해주죠. V자 모양을 남겨두면 거미줄
모양이 됩니다. 초보자도 좋아할 만한
탱글입니다.

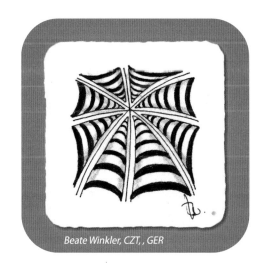
Beate Winkler, CZT, , GER

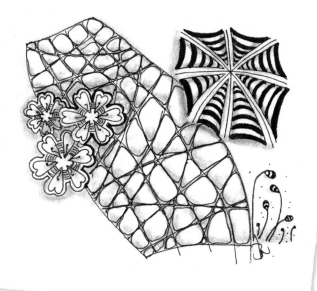

탱글을 그리다 망쳤다면,
새로운 모양으로 변형시켜 보세요.
베아테 빈클러

프레이커스, 엔제펠, 헤르츨비, 페스큐의 조합. 베아테 빈클러

²¹ Flux 플럭스

Designer: 릭 로버츠와 마리아 토마스, 젠탱글 HQ, 미국

 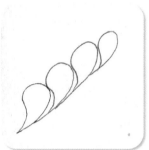 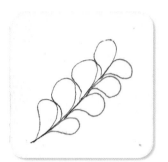 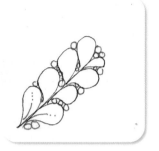

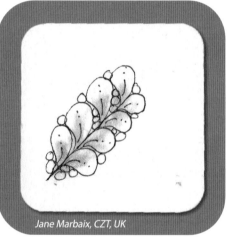

Jane Marbaix, CZT, UK

플럭스와 크러플의 조합은
어떤 경우에도 멋진 작품을
만들어냅니다.
−제인

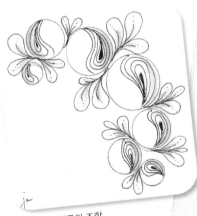

플럭스, 크러플의 조합.
제인 마베이(Jane Marbaix),
CZT, 영국

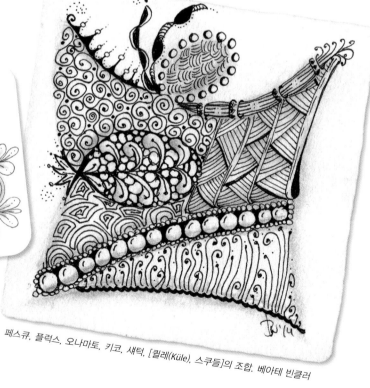

페스큐, 플럭스, 오나마토, 키코, 섀틱, [퀼레(Küle), 스쿠들]의 조합. 베아테 빈클러

크러플 Cruffle 22

Designer: 샌디 헌터, CZT, 미국

간단히 그릴 수 있는 재미있는 패턴으로 다방면으로
활용할 수 있어요. 완벽한 원이어도, 아니어도 멋지답니다.
-샌디

크러플은 단순해서 좋아요.
동그란 모양을 대고 그려도
좋지만, 그냥 손으로 쓰윽
그려도 멋져요. 여기에
플럭스를 더하면 아주 멋진
작품이 탄생합니다.
-제인

샌디 헌터, CZT, 미국

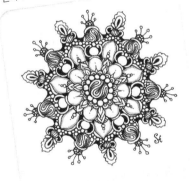

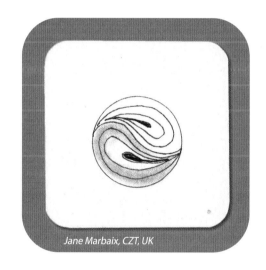

Jane Marbaix, CZT, UK

응용 : 샌디 헌터

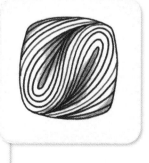

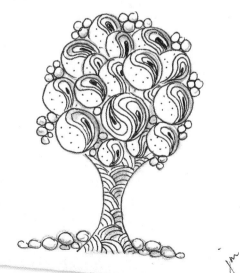

제인 마베이

Printemps 프랭탕

Designer: 마리아 토마스, 젠탱글 HQ, 미국

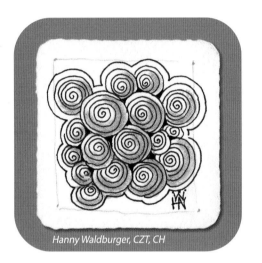

Hanny Waldburger, CZT, CH

프랭탕을 그릴 때면 나도 모르게
동그랗게 그리려고 애쓰게 돼요.
저는 이 패턴을 각기 다른 크기로
나란히 그려봤어요. 여기에 명암을
넣으면 입체적인 효과까지 납니다.
이 작업을 하면서 얼마나 마음이
차분해지는지 느낄 수 있었죠.
—스테판

프랭탕, 윙크비, 크레센트문,
레이스트, 나이츠브리지의 조합.
베아테 빈클러

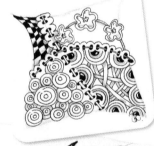

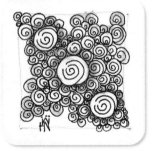

한니 발트부르거(Hanny Waldburger),
CZT, 스위스

프랭탕은 제가 제일 좋아하는
패턴 중 하나입니다.
다른 패턴과 잘 어울리고
밝기와 입체감을 표현할 수
있기 때문이죠. 그릴 때마다
기분이 좋아지기도 하고요.
—한니

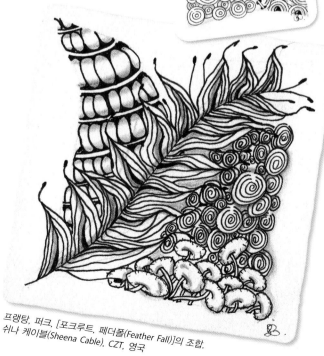

프랭탕, 퍼크, [포크루트, 페더폴(Feather Fall)]의 조합.
쉬나 케이블(Sheena Cable), CZT, 영국

Purrlyz 푸르리츠
(*프랭탕 변형)

Designer: 한니 발트부르거, CZT, 스위스

Designer: 메리 엘리자베스 마틴(Mary Elizabeth Martin), CZT, 미국

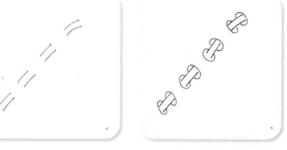

많은 CZT들이 선호하는 탱글입니다.
저 역시 레이스트를 좋아하는데, 입체적인
느낌이 멋지기 때문이죠. 언뜻 보면 뒤에 나올
MI2(미투) 탱글과도 비슷해요.
타일을 장식하거나, 패턴과 패턴 사이의
경계를 채우는 데 좋습니다.
－한니

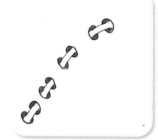

Hanny Waldburger, CZT, CH

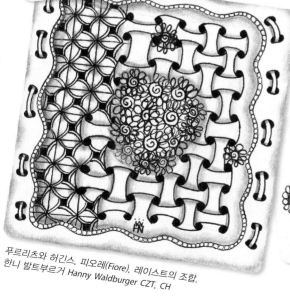

푸르리츠와 허긴스, 피오레(Fiore), 레이스트의 조합.
한니 발트부르거 Hanny Waldburger CZT, CH

응용: 한니 발트부르거

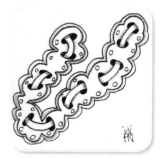

응용: 한니 발트부르거

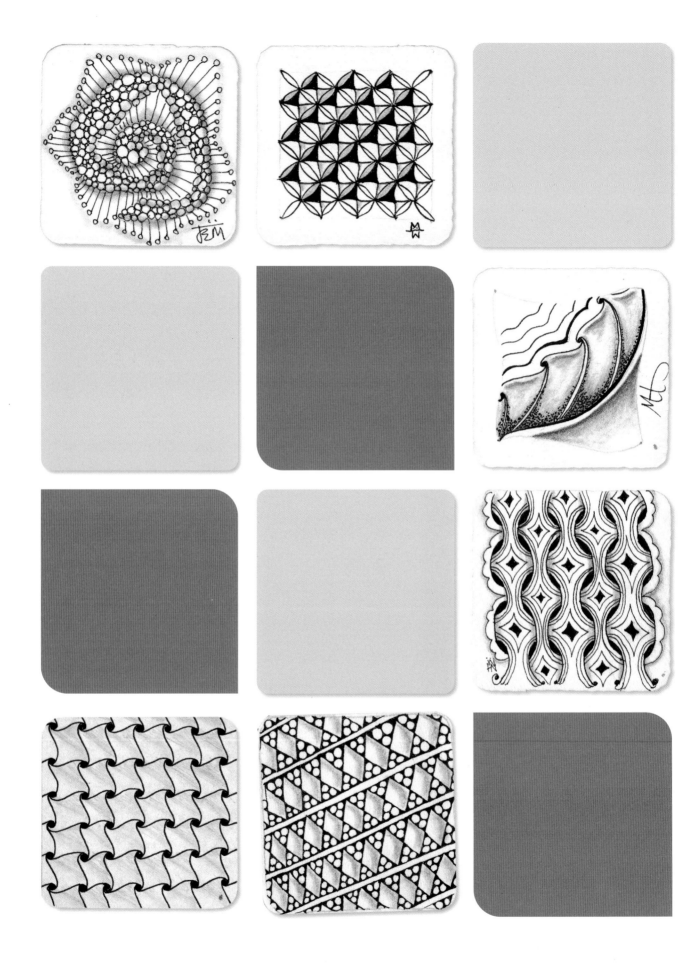

매력적인 감성 탱글

지금쯤 여러분은 젠탱글의 매력에 사로잡혔을 겁니다.
지금부터 소개할 탱글은 이전보다는 조금 복잡하지만
독특한 감성과 감각을 자랑합니다.
멋진 탱글과 함께 놀라운 '몰입'의 순간들을 경험해 보세요.

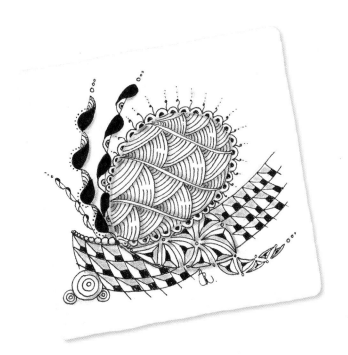

25 Angle Fish 앵글피쉬

Designer: 마리잔 반 비크(Marizaan van Beek), CZT, 남아프리카공화국

 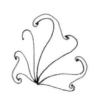 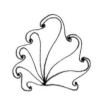

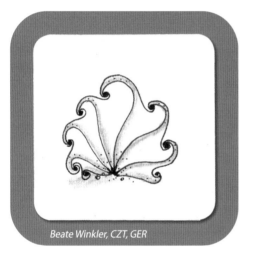

Beate Winkler, CZT, GER

앵글피쉬는 정말 재미있는 탱글입니다.
이름만 들어도 친근감이 느껴지고,
그리기 쉬우며, 활기가 넘칩니다.
이 탱글을 책에 실을 수 있어서
정말 기쁩니다.

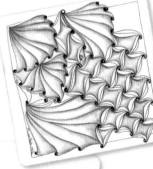

앵글피쉬.
케이던트(Cadent)의
조합. 마리잔 반 비크

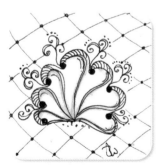

응용: 베아테 빈클러

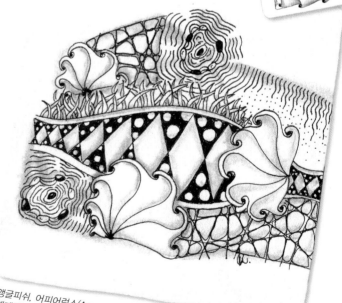

앵글피쉬. 어피어런스(Appearance). 더치 아워글래스(Dutch Hourglass).
엔제펠(랜덤). 미스트. 버디고흐의 조합. 베아테 빈클러

Designer: 산드라 스트레이트(Sandra Strait), 미국

1.
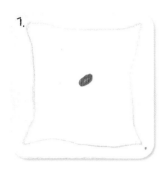

2.
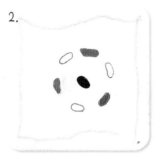

3.
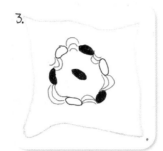

4.
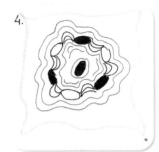

5.

어피어런스 탱글은 정말 환상적이에요.
저는 물소리를 좋아하는데, 이 패턴은
어디선가 본 것 같은 자은 개울을
떠올리게 하거든요.
—아르자

Arja de Lange-Huisman, CZT, NL

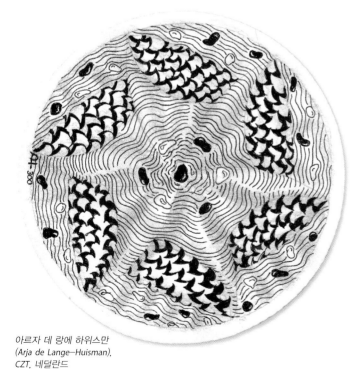

아르자 데 랑에 하위스만
(Arja de Lange–Huisman),
CZT, 네덜란드

응용(Axlexa):
헨리케 브라츠(Henrike Bratz), 독일

Designer: 마리아 토마스, 젠탱글 HQ, 미국

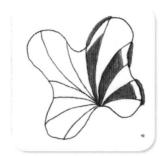

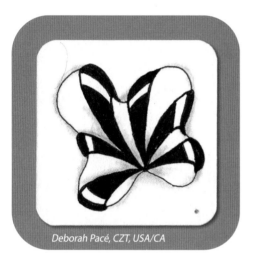

Deborah Pacé, CZT, USA/CA

마치 꽃이 핀 것처럼 보이는 이 탱글을 정말 좋아합니다.
채색하면 예쁜 양귀비꽃을 닮았어요. 여러 가지 방법으로
변형하기도 좋습니다.
─드보라

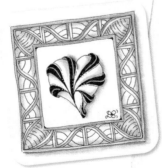

아쿠아플뢰르. 골븐
(Golven)의 조합.
다이아나 슈러
(Diana Schreur),
CZT, 네덜란드

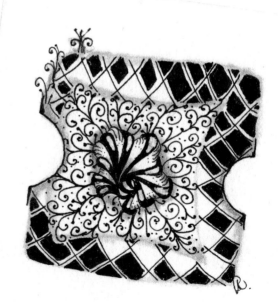

아쿠아플뢰르, 나이츠브리지, [오푸스(Opus)]의 조합. 베아테 빈클러

 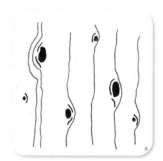 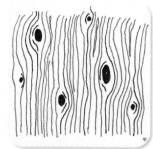

꾸미지 않은 자연은 힐링입니다.
특히 나무들은 저를 매혹시키죠.
자연에 경의를 표하는 마음으로
나무의 형태를 본뜬 탱글을 만들었습니다.

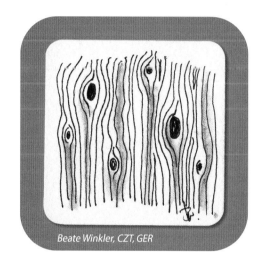

Beate Winkler, CZT, GER

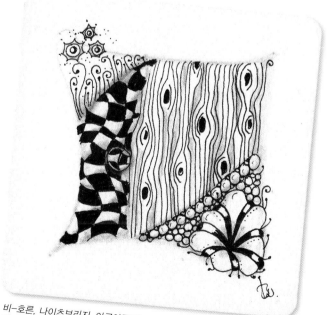

비-호른, 나이츠브리지, 아쿠아플뢰르, 페스큐, 위지트, 오나마토의 조
합. 베아테 빈클러

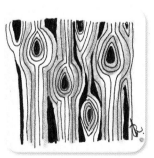

응용: 베아테 빈클러

Birds on a Wire 버드온어와이어

Designer: 메리 키셀(Mary Kissel), CZT, 미국

새를 키우고 있어서일까요? 동그란 모양과 삼각형 형태가 곧바로 새처럼 보이네요. 여담이지만 이 책에 실릴 단계별 그림 타일을 완벽하게 그리겠다는 생각에 타일을 한 다스나 썼답니다. 그러다 '이대로 좋아, 최선을 다했으면 됐지'라고 생각했죠. 아무튼 굉장히 어려웠답니다.
—마티

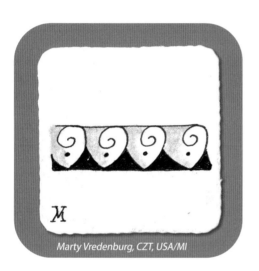

Marty Vredenburg, CZT, USA/MI

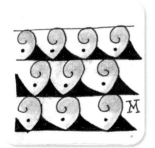

응용: 마티 브레덴버그, CZT, 미국

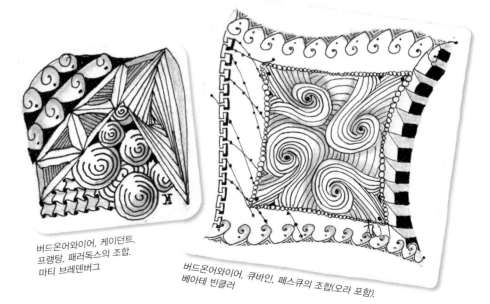

버드온어와이어, 케이던트, 프랭탱, 패러독스의 조합. 마티 브레덴버그

버드온어와이어, 큐바인, 페스큐의 조합(오라 포함). 베아테 빈클러

Designer: 미쉘 보샴(Michele Beauchamp), CZT, 오스트레일리아

저는 패턴을
더 잘 알기 위해
연구하는 것을 즐깁니다.
블루밍버터도 그랬어요.
먼저 연습을 통해
구조를 익힌 다음 자은 구슬 모양으로
가운데를 장식했죠. 마지막으로
명암을 다양하게 넣었습니다.
미세한 차이가
느껴지시나요?

블루밍버터 하나만 보면
천진하고 순수한 모습이지만,
여러 개가 모이면 와글거리며
제멋대로 뛰어다니는 아이들
같습니다.
—미쉘

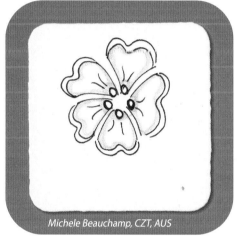

Michele Beauchamp, CZT, AUS

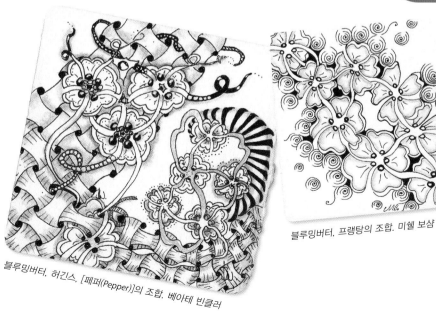

블루밍버터, 허긴스, [페퍼(Pepper)]의 조합. 베아테 빈클러

블루밍버터, 프랭탕의 조합. 미쉘 보샴

31 Brayd 브레이드

Designer: 미쉘 보샴, CZT, 오스트레일리아

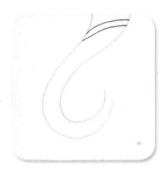

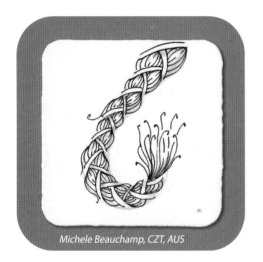

Michele Beauchamp, CZT, AUS

브레이드는 여자아이의 땋은 머리를 연상시킵니다.
이 패턴은 깔끔하고 정리된 느낌과 뭔가 느긋하고
풀린 듯한 분위기를 동시에 표현합니다.
—미쉘

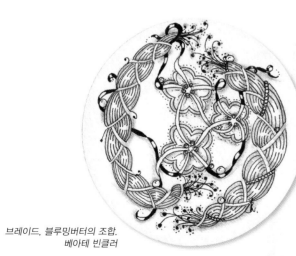

브레이드, 블루밍버터의 조합.
베아테 빈클러

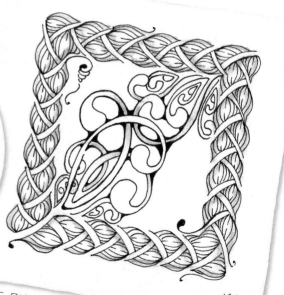

브레이드, 무카의 조합. 미쉘 보샴

버블버블블룹 Bubble Bobble Bloop 32

Designer: 제인 맥커글러(Jane MacKugler), CZT, 미국

제가 이 패턴을 좋아하는 이유는 스물두 살 아들이
제 생일을 맞아 만들어준 탱글이기 때문입니다.
이보다 더 멋진 선물이 있을까요?
–제인

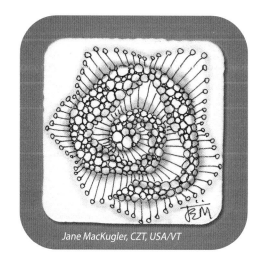

Jane MacKugler, CZT, USA/VT

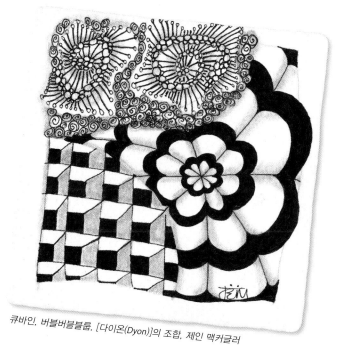

큐바인. 버블버블블룹. [다이온(Dyon)]의 조합. 제인 맥커글러

응용: 제인 맥커글러

Bumpety Bump 범프티범프

Designer : 쥬디스 R. 샴프(Judith R. Shamp), CZT, 미국

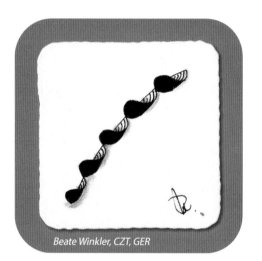

Beate Winkler, CZT, GER

범프티범프(꼬마 자동차)는
귀여운 이름처럼 딱딱한 직선을
부드러운 곡선으로 여유롭게
풀어줍니다.
무엇보다 매우 입체적이죠.
한마디로 멋진 탱글이에요.

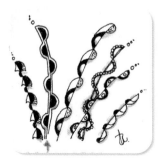

응용 : 베아테 빈클러

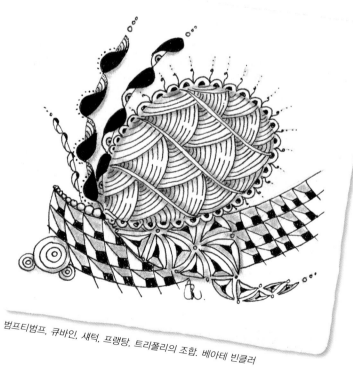

범프티범프, 큐바인, 섀틱, 프랭탕, 트리폴리의 조합. 베아테 빈클러

Designer: 베스 스노덜리(Beth Snoderly), 미국

 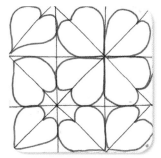 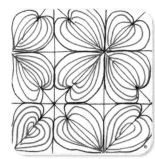

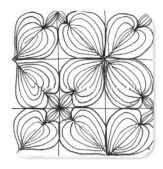

저는 범프켄즈의 대칭 형태가
마음에 들어요. 모노탱글로 그려도
넛시고, 나든 뱅글과 소합해노
훌륭하죠. 하지만 처음에 시작할
때는 집중력이 필요합니다.
일단 곡선을 그리기 시작하면
그 매력에 빠져들 거예요.
－한나

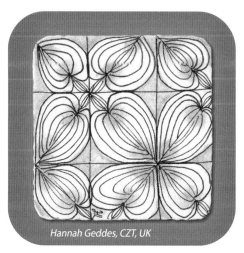

Hannah Geddes, CZT, UK

범프켄즈, 키코, 프랭탕.
플로즈의 조합, 한나 게디스

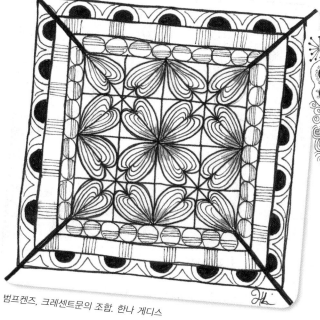

범프켄즈, 크레센트문의 조합, 한나 게디스

CZT 세미나의 리더이자
마리아의 딸인 몰리(Molly)가
항상 얘기하는 것처럼
'점에서 선으로, 다시 점에서 선으로,
또 다시 점에서 선으로'
연결하면 됩니다. 그것만으로도
마음이 차분해지죠.

35 Bunzo 분조

Designer: 마리아 토마스, 젠탱글 HQ, 미국

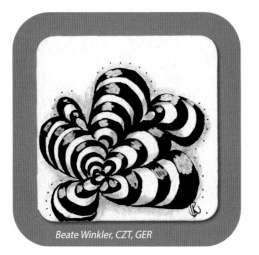

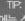

TIP:
분조에는 스파클
(선을 끊어지게 그리는
기법)이 잘 어울려요. 패턴을
그리면서 스파클을 넣어도 되고,
다 그린 다음 사쿠라 젤리롤
08 펜으로 빛이 반사되는
것을 표현해도
좋아요.

Beate Winkler, CZT, GER

응용 : 베아테 빈클러

분조는 제게 도전 정신을 불러일으켰죠.
종종 민달팽이 같은 모양이 되어 버리곤 했거든요.
홍합을 떠올리며 바다 냄새를 느껴보세요.

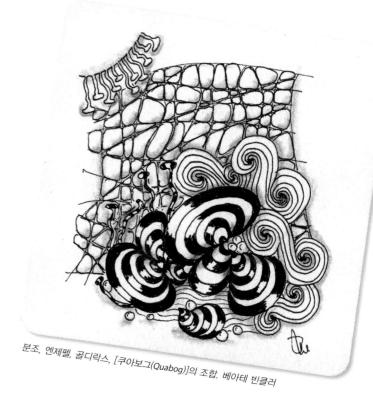

분조, 엔제펠, 골디락스, [쿠아보그(Quabog)]의 조합. 베아테 빈클러

Designer: 마리아 토마스, 젠탱글 HQ, 미국

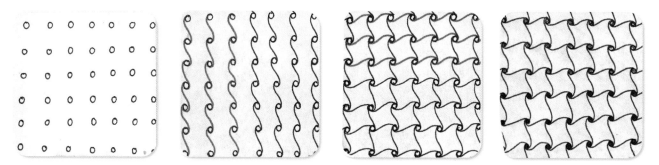

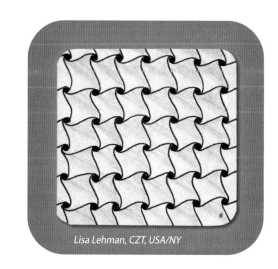

부드러운 S 커브를
그리기 위한 릭의 조언입니다.
"위의 동그라미에서 시작해서
아래 동그라미를 감싸며 착지하듯
끝을 맞추세요. 이렇게 시작과
착지를 계속 반복하세요."

Lisa Lehman, CZT, USA/NY

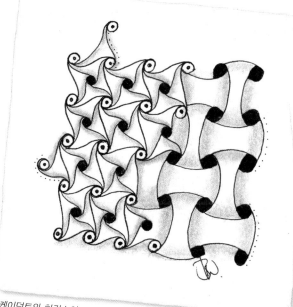

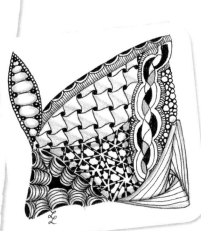

케이던트, 오나마토, 크레센트문,
트리폴리, 패러독스의 조합.
리사 레만(Lisa Lehman),
CZT, 미국

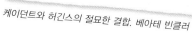
케이던트와 허긴스의 절묘한 결합. 베아테 빈클러

37 Cat-Kin 캣-킨

Designer: 미미 렘파트(Mimi Lempart), CZT, 미국

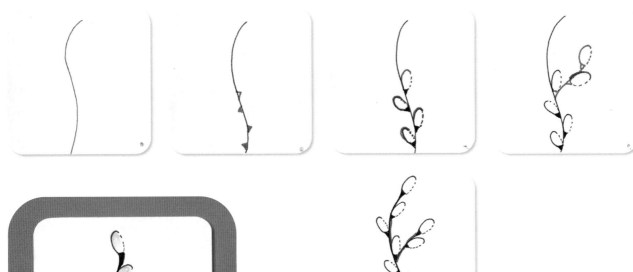

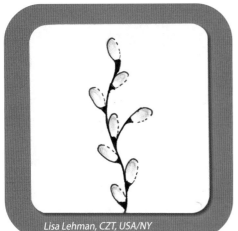

Lisa Lehman, CZT, USA/NY

아무 계획 없이 탱글을 그릴 때도,
캣-킨은 정말 황홀합니다.
컬러가 있는 종이에 이 패턴을 그리고,
흰색 펜으로 봉오리에 빛이 반사되는 것
을 표현하면 더욱 멋지죠.

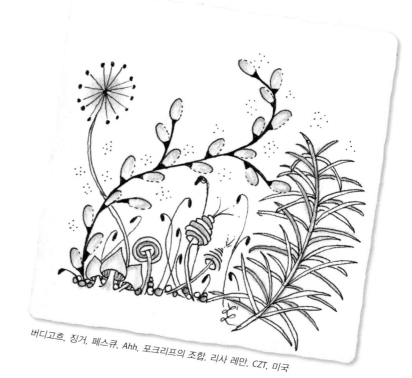

버디고흐, 징거, 페스큐, Ahh, 포크리프의 조합. 리사 레만, CZT, 미국

Designer: 수 클라크(Sue Clark), CZT, 미국

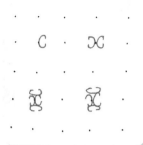

점을 찍어
그리드를 만드는 것으로
시작해요. 다음엔 점의 오른쪽에
일파벳 C를 그리고, 타일를 돌려가면서
점을 중심으로 C자가 상하, 좌우로
대칭이 되도록 그리세요. 알파벳 C의 양끝을
그것과 마주보는 점과 연결하세요.
연결할 때는 직선, 곡선, 혹은 둘 다
사용해도 됩니다. 응용 타일은
그리드 없이 그린
씨비랍니다.

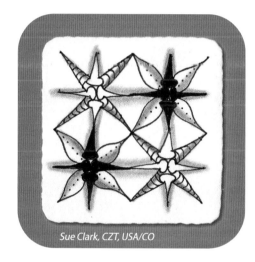

Sue Clark, CZT, USA/CO

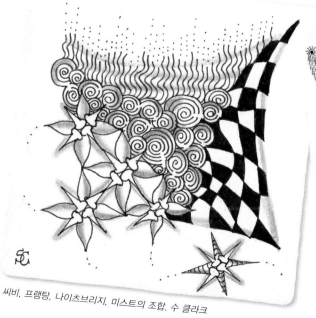

씨비, 프랭탕, 나이츠브리지, 미스트의 조합. 수 클라크

씨비, 버드온어와이어,
[스트라이핑]의 조합.
베아테 빈클러

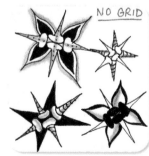

NO GRID

응용: 그리드 없음. 수 클라크

언뜻 보면 복잡해 보이지만
그리기 쉬운 패턴 중 하나예요.
—수

Chainlea 체인레아

Designer: 노마 버넬(Norma Burnell), CZT, 미국

 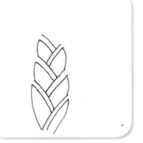 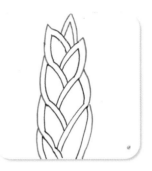 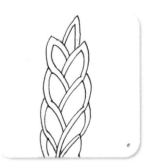

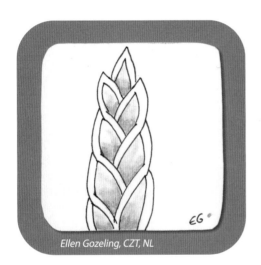

Ellen Gozeling, CZT, NL

저는 시선을 사로잡는 체인레아를
좋아해요. 완벽하지 않아도
괜찮다는 마음이 들게 하는
패턴입니다.
－엘렌

체인레아, [레인],
페스큐의 조합.
엘렌 고즐링
(Ellen Gozeling),
CZT, 네덜란드

응용: 엘렌 고즐링

아쿠아플뢰르, 체인레아, 체커스(Checkers)의 조합. 베아테 빈클러

Designer: 마이코 Y.W. 윙(Maiko Y.W. Wong), CZT, 홍콩

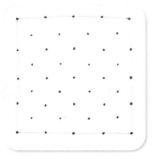 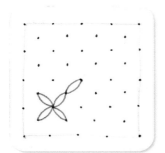

저는 보드게임을 연상시키는
이 패턴을 좋아합니다.
어린 시절 이런 놀이를
안 해본 사람은 없을 거예요.
－마이코

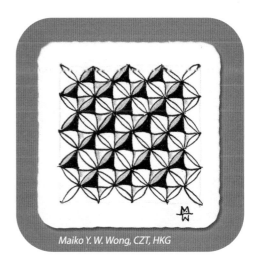

Maiko Y. W. Wong, CZT, HKG

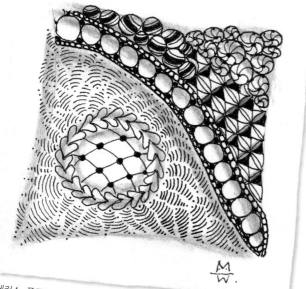

완성도는 별로 중요하지 않아요.
오히려 그리는 행동 자체가 중요하죠.
완성된 타일이 멋지다면
더 기쁜 일이고요. 단순히 반복해
그리는 것만으로도 우리 안의
모든 것이 고요해집니다.

체커스, 플로즈, 오나마토, 쿠우(Qoo), [제티스(Jetties),
인디렐라(Indy－Rella), 페스튠(Pestune)]의 조합. 마이코. Y.W. 윙

Chemystery 케미스터리

Designer: 매리언 쉐블라인 도슨(MaryAnn Scheblein-Dawson), CZT, 미국

 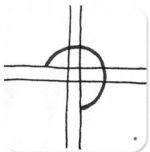 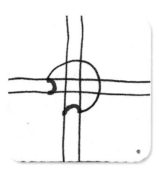 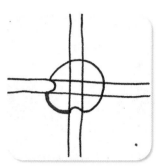

단계별 그림 타일: 매리언 쉐블라인 도슨

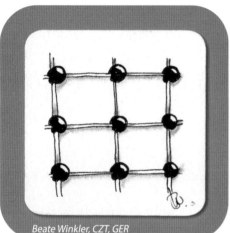

Beate Winkler, CZT, GER

응용 : 매리언 쉐블라인 도슨

케미스터리를 왜 그렇게 좋아하냐고요?
엄청나게 다양한 결과물을 만들어내기 때문이죠.
—매리언

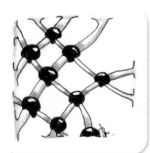

응용 : 베아테 빈클러

그리드를 꼬인 밧줄 형태로
표현하고 싶다면, 대각선 방향으로
직선을 가로지르는 S자 곡선들을
그려주면 됩니다(저는 연필로 예비선을
그어놓았답니다). 마치 밧줄에 진주를
꿰어놓은 것 같죠? 딱딱한 직선과
기하학적 패턴이 부드럽고
활기차게 바뀝니다.
—매리언

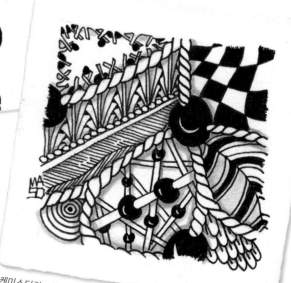

케미스터리, 나이츠브리지, [비트위드, 범퍼(Bumper), 브레이즈(Braze),
미어, 타그(Tagh)]의 조합. 매리언 쉐블라인 도슨

Designer: 수 제이콥스(Sue Jacobs), CZT, 미국

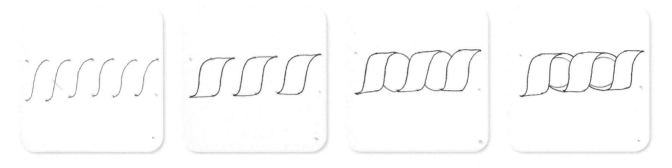

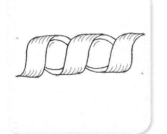

매우 인상 깊은 탱글이에요!
우아하고 입체적이면서
그리기도 쉽습니다. 응용하는
방법도 무궁무진하죠.

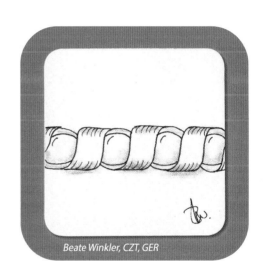
Beate Winkler, CZT, GER

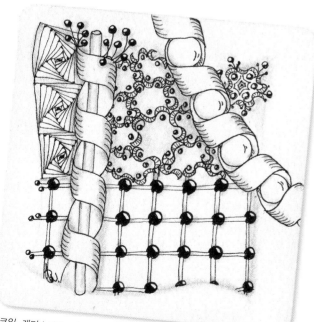

코일, 케미스터리, 커네세스(Connessess), 패러독스의 조합.
베아테 빈클러

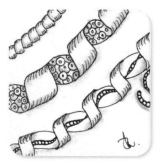

응용 : 베아테 빈클러

43 Connessess 커네세스

Designer: 다이아나 슈러, CZT, 네덜란드

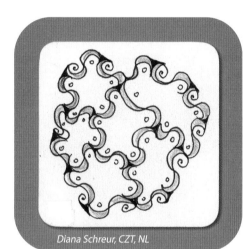

Diana Schreur, CZT, NL

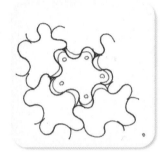

저는 커네세스 탱글을
정말 좋아해요.
정원의 꽃들처럼 그릴수록
점점 무성해지기 때문이죠.
—다이아나

응용: 다이아나 슈러

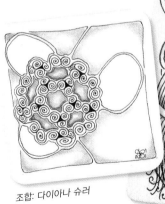

조합: 다이아나 슈러

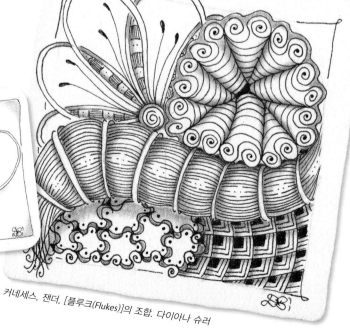

커네세스, 잰더, [플루크(Flukes)]의 조합. 다이아나 슈러

쿨시스타 Cool 'Sista

Designer: 마리잔 반 비크, CZT, 남아프리카공화국

 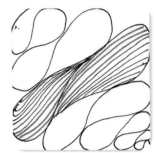

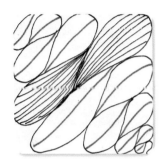

이 사랑스런 패턴은 남아공의 과자인
쿡시스터(Koeksister)를 연상시켜요.
꽈배기 모양 패스트리를 차가운
생강 시럽에 절인 디저트랍니다.
남아공의 교회들은 이 과자를 판매한
돈으로 세워졌고, 이 소박한 기원에 대한
기념비도 있다고 합니다.
쿨시스타는 서로 포개져서 흘러가는
형태로 인상적인 3차원 효과를 냅니다.
—마리잔

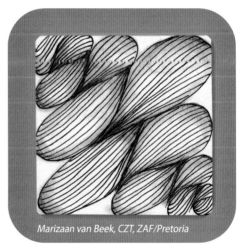

Marizaan van Beek, CZT, ZAF/Pretoria

응용: 마리잔 반 비크

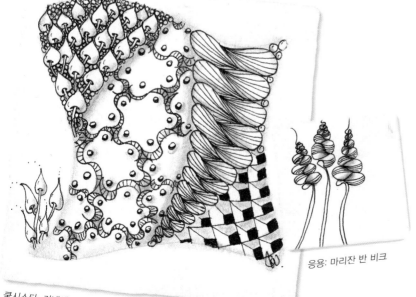

응용: 마리잔 반 비크

쿨시스타, 커네세스, 포크리프, 큐바인의 조합. 베아테 빈클러

45 Dessus-Dessous 드쉬-드슈

Designer: 쥬느비에브 크라베(Genevieve Crabe), CZT, 캐나다

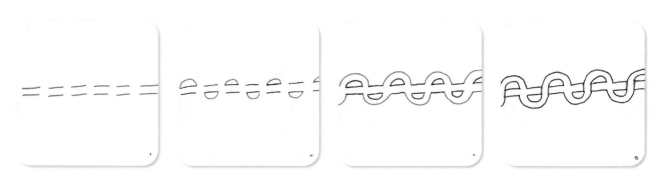

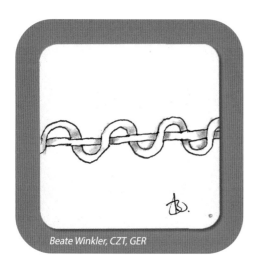

Beate Winkler, CZT, GER

프랑스어로 '위-아래'란
이름을 가진 이 탱글은
멋진 입체감을 자랑합니다.
두 번째 선을 그을 때는
첫 번째 그린 선과 평행이
되도록 약간의 섬세함을
발휘하는 것이 중요합니다.

어 이렇게 이상한까요?

아하, 이제 알겠쓰요!

이때도, 훨씬 나아졌죠?

TIP:
아무리 노력해도
이 탱글이 제대로 그려지지 않았던
기억이 납니다. 제가 모든 곡선을
직선 위로 지나가게 그렸다는 것을
알아채기 전까진 말이죠. 여러분은
제 실수를 반복하지 않도록
별도의 설명 타일을
추가했어요.

이 타일의 스트링이
궁금하시다면…

"StrinG"

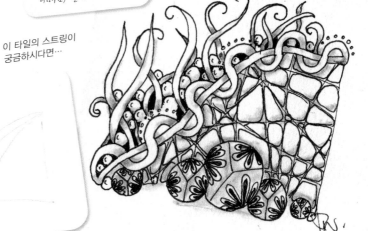

드쉬-드슈, 쿠케(Kuke), 엔제펠의 조합. 베아테 빈클러

Designer: 수 제이콥스, CZT, 미국

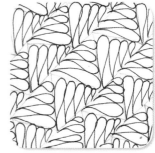

TIP:
디토 탱글을 그릴 땐
예외적으로 대각선과
지그재그 모양을 연필로
미리 그려두세요.

디토는 멋지고 심플한 패턴입니다.
먼저 물방울을 그려서 공간을 나눈 다음,
같은 방식으로 작은 물방울을 연속해서
그리면 됩니다.
–엘렌

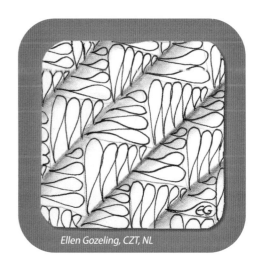

Ellen Gozeling, CZT, NL

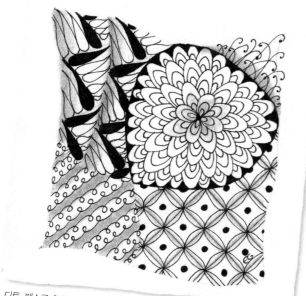

디토, 페스큐. [베일, 이크(Eke), 아크플라워(Arcflower)]의 조합. 엘렌 고즐링

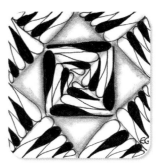

응용: 엘렌 고즐링

47 Dragonair 드래곤에어

Designer: 노마 버넬(Norma Burnell), CZT, 미국

 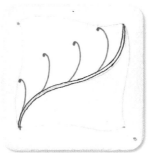 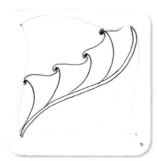 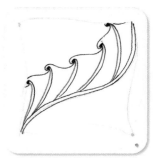

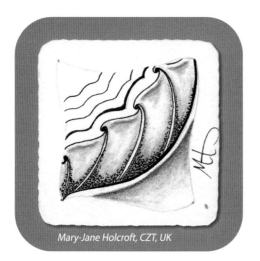

Mary-Jane Holcroft, CZT, UK

이름부터 용이 연상되지요?
저는 이 패턴을 좋아하는데,
제가 가장 좋아하는 동물이 용이기
때문입니다. 비록 상상 속의
동물이긴 하지만요.
−드보라

드래곤에어는 부드럽게 흐르는
느낌이어서, 어떤 타일에도
생생함을 더해줍니다.
−매리제인

응용: 베아테 빈클러

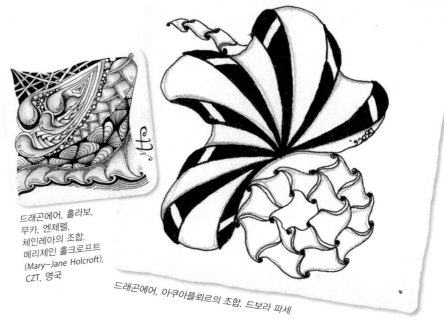

드래곤에어, 홀라보,
무카, 엔제펠,
체인레아의 조합.
메리제인 홀크로프트
(Mary−Jane Holcroft),
CZT, 영국

드래곤에어, 아쿠아플뢰르의 조합. 드보라 파세

더치 아워글래스 Dutch Hourglass 48

Designer: 마가렛 브렘너(Margaret Bremner), CZT, 캐나다

제 '분신'과도 같은 탱글이에요.
이 탱글을 만든 마가렛 브렘너와 저는 인연이 있어요.
사실 우리 둘은 함께 젠탱글 세미나에 참석했는데,
제 뒤의 뒤에 앉아 있던 그는 제가 입은 블라우스
무늬에서 영감을 얻어 이 탱글을 만들었다고 합니다.
—마리아

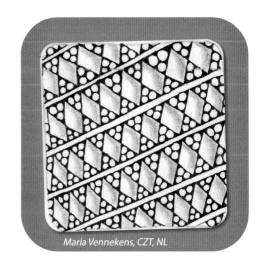

Maria Vennekens, CZT, NL

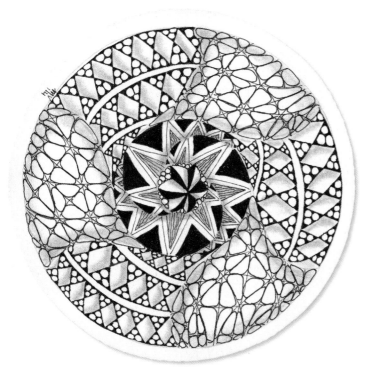

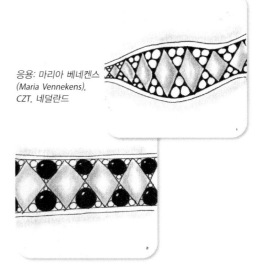

응용: 마리아 베네켄스
(Maria Vennekens),
CZT, 네덜란드

더치 아워글래스, 엔제펠, [나이스(Gneiss), 크나제(Knase)]의 조합. 마리아 베네켄스

49 Ennies 에니스

Designer: 마리아 토마스, 젠탱글 HQ, 미국

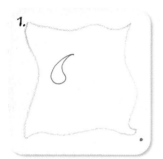
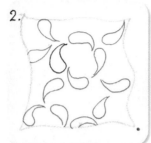
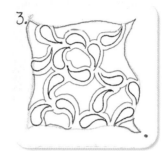
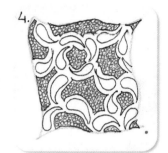

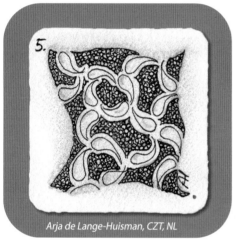

Arja de Lange-Huisman, CZT, NL

저는 우아하고 아름다운
에니스를 좋아합니다.
에니스를 보고 있으면
바위를 돌아 흐르는
시냇물이 떠오릅니다.
—아르자

아래의 두 타일 모두
모노탱글입니다.
에니스 탱글 하나만으로
구성되었단 뜻이죠.
솔직히 말해, 저도 처음엔
그 사실을 알아채지
못했답니다!

모노탱글: 아르자 데 랑에 하위스만

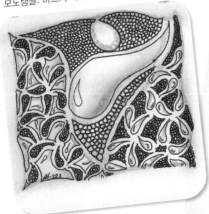

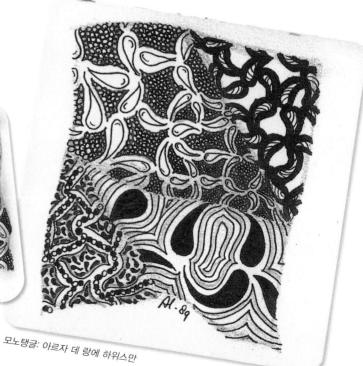

모노탱글: 아르자 데 랑에 하위스만

피오레 Fiore 50

Designer: 재나 로저스(Jana Rogers), CZT, 미국

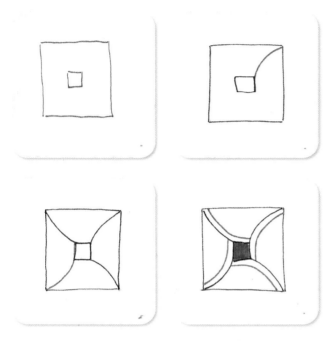

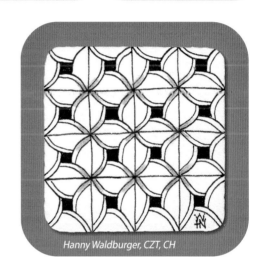

Hanny Waldburger, CZT, CH

조합: 베아테 빈클러

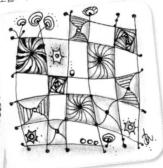

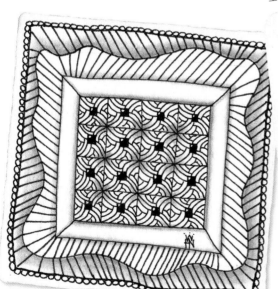

피오레, [미어]의 조합. 한니 발트부르거

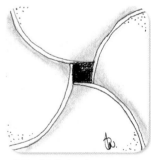

응용: 베아테 빈클러

그리드 패턴을 썩 좋아하진 않지만,
피오레는 즐겨 그리는 탱글 중 하나입니다.
원래의 그리드가 무색할 정도로 훌륭하게
응용할 수 있지요. 저는 피오레를 보면
프랜지파니(플루메리아) 꽃이 떠오릅니다.
-한니

51 Fjura 퓨라

Designer: 한나 게디스(Hannah Geddes), CZT, 영국

 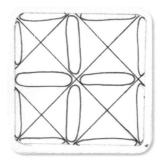 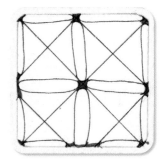

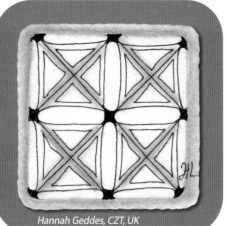

Hannah Geddes, CZT, UK

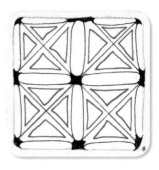

퓨라는 몰타어로 꽃을 의미합니다.
이 패턴은 놀라운 대칭을 이루고
있다는 게 특징이죠.
–한나

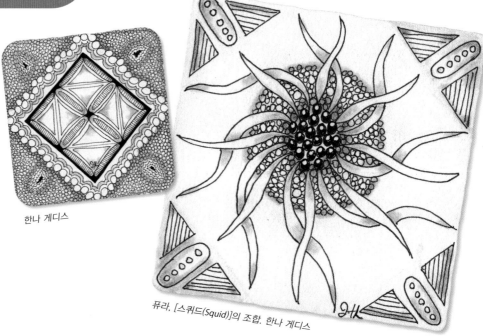

한나 게디스

퓨라. [스퀴드(Squid)]의 조합. 한나 게디스

골디락스 Goldilocks 52

Designer : 베아테 빈클러, CZT, 독일

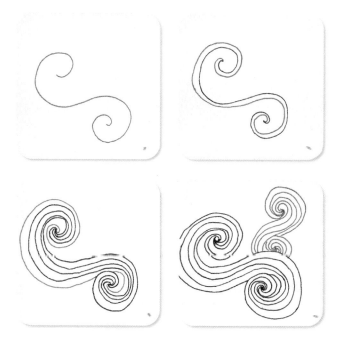

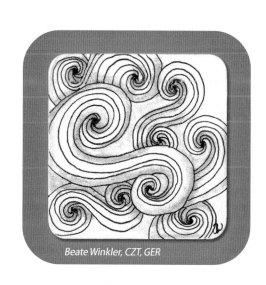

Beate Winkler, CZT, GER

저는 나선형 패턴을 아주 좋아해서, 이 책에 되도록 많이 싣고 싶었어요.
그래서 골디락스가 완성될 때까지 한참을 매달렸죠. 여러분도 저만큼
마음에 들어 했으면 좋겠네요. 참, 나선의 중심과 바깥 테두리 쪽에
명암을 넣으면 입체감과 생동감이 살아납니다.
사납게 파도치는 바다를 닮았죠?

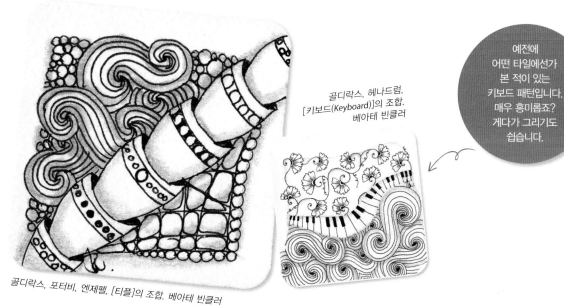

골디락스, 포터비, 엔제펠, [티플]의 조합. 베아테 빈클러

골디락스, 헤나드럼,
[키보드(Keyboard)]의 조합.
베아테 빈클러

예전에
어떤 타일에선가
본 적이 있는
키보드 패턴입니다.
매우 흥미롭죠?
게다가 그리기도
쉽습니다.

Golven 골븐

Designer: 마리에뜨 루스튼하우어(Mariët Lustenhouwer), 네덜란드

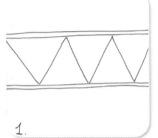

1.

2.

3.

4.

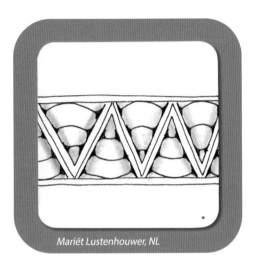

Mariët Lustenhouwer, NL

골븐은 타일 테두리를
장식하거나, 길고 좁은
띠 형태를 채울 때 아주
좋습니다.
—다이아나

프랭탕, 골븐, MI2, [피너클(Peanuckle)]의 조합.
다이아나 슈러

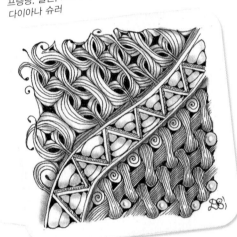

VARIATION

응용: 마리에뜨 루스튼하우어

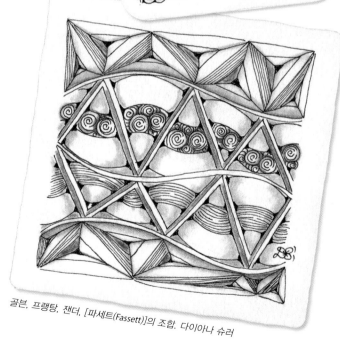

골븐, 프랭탕, 잰더, [파세트(Fassett)]의 조합. 다이아나 슈러

Designer : 제인 맥커글러, CZT, 미국

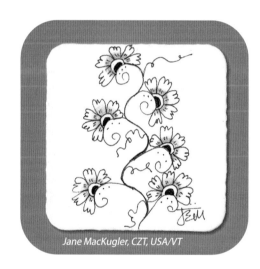

Jane MacKugler, CZT, USA/VT

우아함이 넘치는 이 탱글을 아주 좋아합니다. 저는 특히 꽃무늬를 좋아하는데, 제인의 단계별 그림 타일 덕분에 헤나드럼을 아주 쉽게 익힐 수 있었죠.

이 패턴은 사람들의 몸이나 드럼에 헤나 문양을 그리는 친구에게서 영감을 얻어 만들었어요.
저는 유기적으로 연결된 헤나드럼의 형태가 아주 마음에 들어요.
—제인

제가 특별히 자랑스럽게 생각하는 탱글입니다. 자신의 탱글을 책에 싣고 함께 작업하는 데에 가장 먼저 찬성해준 사람이 제인이기 때문입니다.

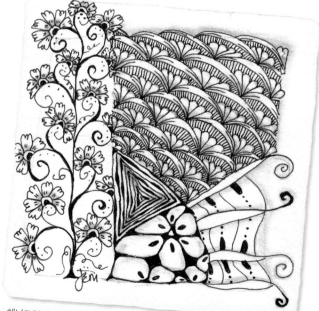

헤나드럼. [디바댄스, 플로레즈(Florez) , 파이너리, 케이크(Cayke)]의 조합. 제인 맥커글러

Herzlbee
헤르츨비

Designer: 베아테 빈클러, CZT, 독일

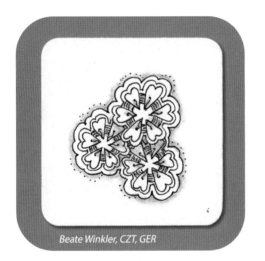

Beate Winkler, CZT, GER

관심을 갖고 바라보면 세상은 더 많은 얘기를 들려주죠.
주의를 기울여 주변을 살펴보세요. 헤르츨비는 취리히
시내의 한 전차에서 어떤 여성이 하고 있던 멋진 목걸이를
보고 아이디어를 얻었어요. 영감이 오면 사진을 찍거나
스케치를 해두시기 바랍니다.

응용: 베아테 빈클러

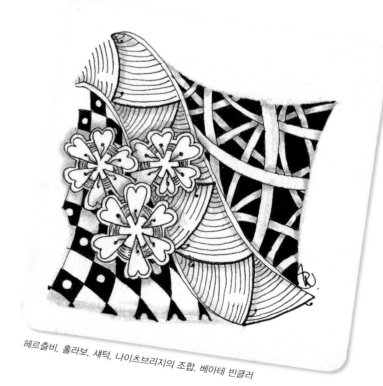

헤르츨비, 홀라보, 섀틱, 나이츠브리지의 조합. 베아테 빈클러

Designer: 몰리 홀라보, 젠탱글 HQ, 미국

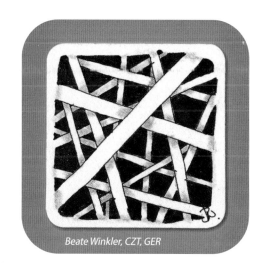

Beate Winkler, CZT, GER

응용(모스 부호): 마가렛 브렘너

응용: 베아테 빈클러

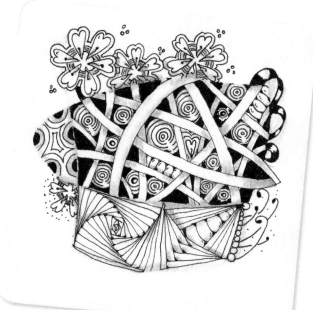

홀라보는 진정한 클래식 탱글로 언제나 제 몫을 해냅니다. 놀라울 정도로 간단하면서 풍부한 깊이감을 주죠. 타일의 어두운 부분을 아름답게 표현하고 싶을 때 활용해보세요.

홀라보, 패러독스, 크레센트문, 오나마토, 페스큐, 헤르츨비의 조합.
베아테 빈클러

57 Huggins-W2-Combination

허긴스-W2 조합

Designer: 릭 로버츠와 마리아 토마스, 젠탱글 HQ, 미국

 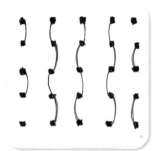 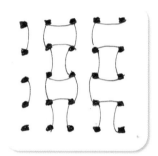

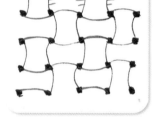

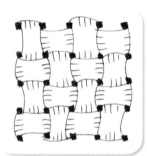

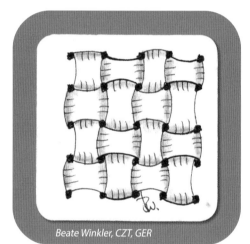

Beate Winkler, CZT, GER

제 스스로 터득한 최초의 탱글입니다. 처음 이 패턴을
봤을 때 완전히 사로잡혔어요. 이 패턴을 가지고
혼자서 해체했다 합체했다를 반복하던 중 깜짝 놀라게
되었습니다. 이 패턴은 바로 허긴스와 W2를 살짝
변형시킨 다음 조합한 것이었어요.

허긴스

W2

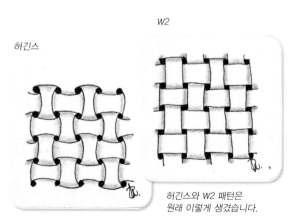

허긴스와 W2 패턴은
원래 이렇게 생겼습니다.

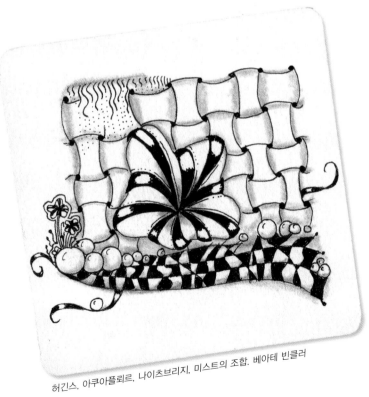

허긴스, 아쿠아플뢰르, 나이츠브리지, 미스트의 조합. 베아테 빈클러

칼레이도 Kaleido

Designer: 스테판 챈(Stephen Chan), CZT, 홍콩

 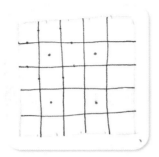 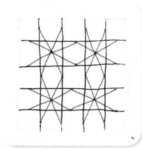 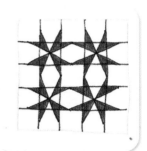

제 어린 시절을 떠올리게 하는 탱글입니다.
마치 만화경을 들여다보는 느낌을 주거든요.
저는 만화경 속에서 화살 모양 목걸이 모양
다이아몬드 모양들을 찾아내곤 했죠.
—스테판

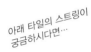

아래 타일의 스트링이
궁금하시다면…

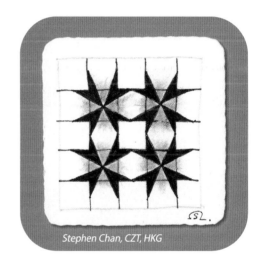

Stephen Chan, CZT, HKG

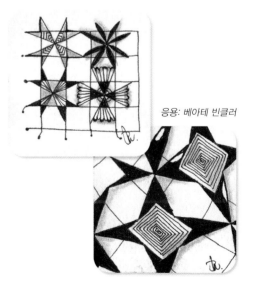

응용: 베아테 빈클러

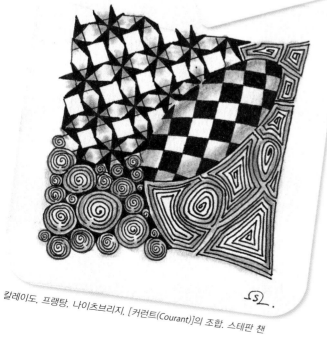

칼레이도, 프랭탕, 나이츠브리지, [커런트(Courant)]의 조합. 스테판 챈

59 Kettelbee 케틀비

Designer: 베아테 빈클러, CZT, 독일

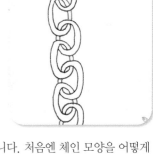

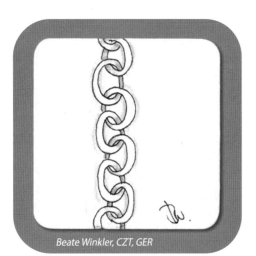

Beate Winkler, CZT, GER

케틀비는 공예가로서 매우 흥미로운 탱글입니다. 처음엔 체인 모양을 어떻게 그려야 할지 떠오르지 않았죠. 차근차근 분해해보았더니 마침내 알파벳 C 형태가 나타나더군요. 저는 전면과 후면을 나눠서 케틀비 패턴을 완성했어요. 단계별 그림 타일을 보고 따라 그려도 좋지만, 그냥 한 번 시도해보는 것도 좋아요. 다양한 응용법이 예상 외로 쉽게 나올지도 모릅니다.

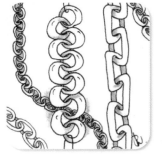

케틀비는 주변의 사물들을 관찰하고, 그 형태를 하나하나 분해해보고, 어떤 단계를 거쳐 분해되는지 탐색하고, 결과물이 마음에 들 때까지 계속 시도한 다음, 응용에 이르기까지의 과정을 잘 보여줍니다.

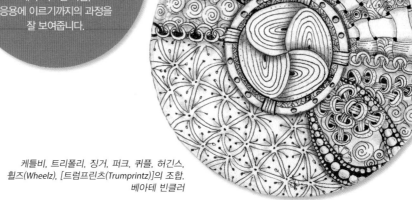

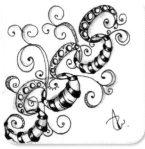

응용: 베아테 빈클러

케틀비, 트리폴리, 징거, 퍼크, 퀴플, 허긴스, 휠즈(Wheelz), [트럼프린츠(Trumprintz)]의 조합. 베아테 빈클러

Designer : 메리 키셀, CZT, 미국

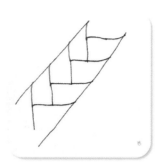
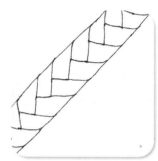

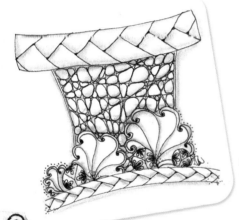

코오케오, 앵글피쉬,
쿠케, 엔제펠의 조합.
베아테 빈클러

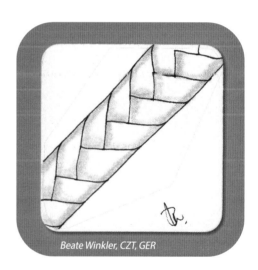

Beate Winkler, CZT, GER

코오케오는
하와이 사람들이
사용하는 '지팡이'라고
합니다.

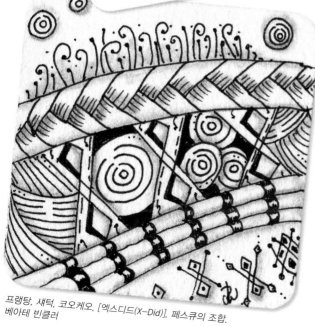

프랭탕, 섀턱, 코오케오, [엑스디드(X-Did)], 페스큐의 조합.
베아테 빈클러

Kuke 쿠케

Designer: 카티 애보트(Karty Abbott), CZT, 미국

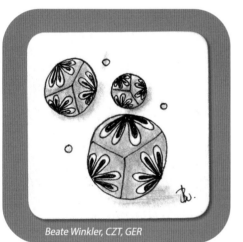

Beate Winkler, CZT, GER

TIP:
원래의 단계별 그림 타일에는
'Y'자를 먼저 그리고 원을 그리게
되어 있었어요. 그런데 그렇게
그리니 자꾸 원이 찌그러져서
순서를 바꿨어요. 제겐
이 방법이 딱 맞았어요.

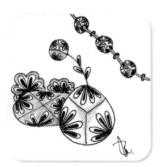

응용: 베아테 빈클러

저는 이 꽃무늬 구슬이 정말 마음에
들어요. 도자기 느낌이 나는 쿠케를
진주목걸이처럼 꿰어도 아주
멋집니다.

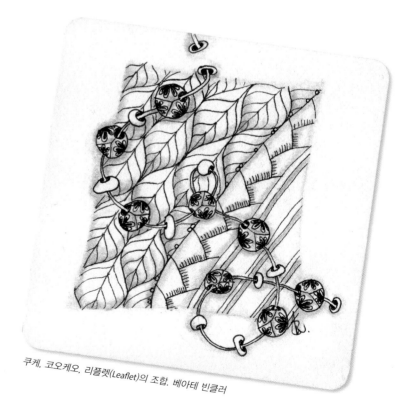

쿠케, 코오케오, 리플렛(Leaflet)의 조합. 베아테 빈클러

Designer: 헬렌 윌리엄스(Helen Williams), 오스트레일리아

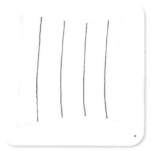 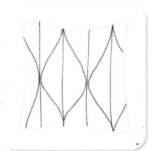 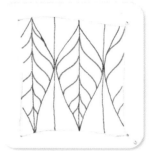

저는 이 유기적인 조합의 패턴을
보고 감탄하지 않을 수 없었습니다.
밝은 선과 어두운 선으로
컨트라스트 효과를 살리면 패턴에
더욱 활기가 돕니다.
─매리제인

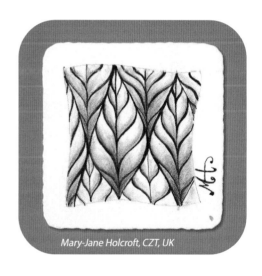

Mary-Jane Holcroft, CZT, UK

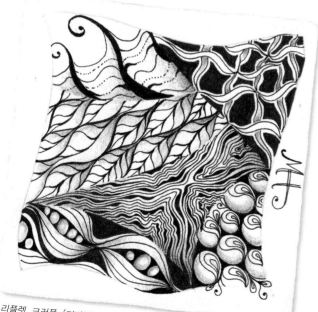

리플렛, 크러플, [디바댄스, 이너파드(Inapod)]의 조합.
메리제인 홀크로프트

옆의 타일에서
사용한 조합은 정말 멋지군요.
모든 패턴이 조화를 이루며
흘러가고, 어두운 부분이 확실하게
돋보이네요. 뛰어난 감각을 보여준
매리제인에게 고마움을
전합니다.

63 Logjam 로그잼

Designer : 웨인 할로(Wayne Harlow), CZT, 미국

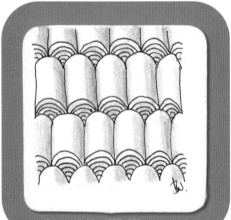

Beate Winkler, CZT, GER

로그잼은 돌돌 말려 있는 까만색 젤리가
연상됩니다. 로그잼의 응용 타일은 나이테를
드러내며 예쁘게 늘어선 나무 밑동 같지요?
질서를 지키며 꽉 채워진 느낌을 즐기세요.

응용: 베아테 빈클러

제가 웨인에게
이 패턴을 책에 실어도 되냐고
허락을 구했을 때, 그는 이런 답장을
보냈습니다. "물론이죠, 얼마든지요!
저는 패턴이 어디에나 있는 것이라 생각해요.
제가 한 거라곤, 그것들을 해체해서
단계별로 그린 것뿐이죠. 아, 이름도
붙여주었네요. 엄밀히 말해 '나의 탱글'이라
생각하진 않지만, 그래도 내 의견을
물어봐줘서 고마워요."

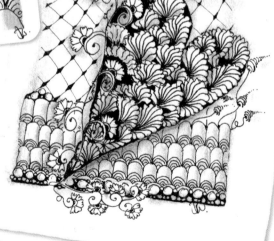

로그잼, 새니벨(Sanibelle), 헤나드럼, 징거, 플로즈, 오나마토의 조합.
베아테 빈클러

마크라메 Mak-rah-mee 64

Designer: 미쉘 보샴, CZT, 오스트레일리아

 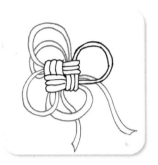

마크라메(서양식 매듭)는
한 패턴에서 다른 패턴으로
넘어가는 경계에 그리거나,
패턴들을 연결해줄 때 활용할 수
있어 아주 실용적입니다.
길게 뻗을 수도 있고, 구부러질
수도 있으며, 똬리를 틀 수도,
아래로 늘어뜨릴 수도 있습니다.
—미쉘

마크라메. 로그잼, 헤드들비, 니파,
케틀비의 조합. 베아테 빈클러

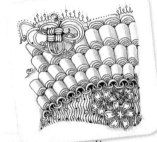

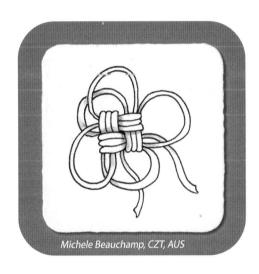

Michele Beauchamp, CZT, AUS

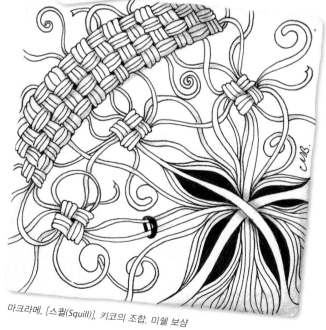

마크라메. [스퀼(Squill)], 키코의 조합. 미쉘 보샴

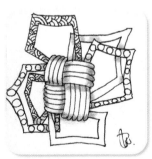

응용: 베아테 빈클러

MI2 (me too) 미투

Designer: 미미 렘파트, CZT, 미국

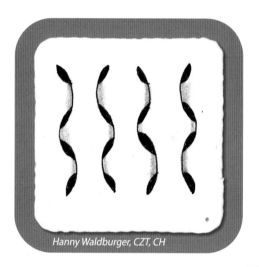
Hanny Waldburger, CZT, CH

제가 가장 좋아하는 탱글 중 하나예요.
저는 짜임이 있는 모든 패턴들을 좋아하고
그것들을 그릴 때 항상 자극을 받지요.
물론 집중력이 필요하지만, 타일에 놀라운
효과를 발휘하는 마법 같은 탱글입니다.
－한니

* 단계별 그림 타일은 마리아 토마스가
 수정했음을 밝혀둡니다.

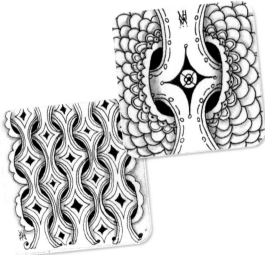
응용: 한니 발트부르거

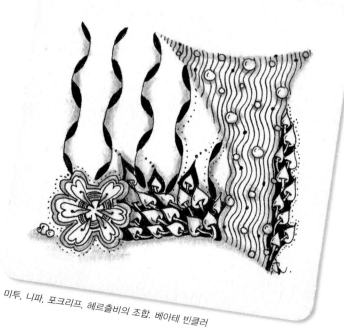
미투, 니파, 포크리프, 헤르츨비의 조합. 베아테 빈클러

Designer: 마가렛 브렘너, CZT, 캐나다

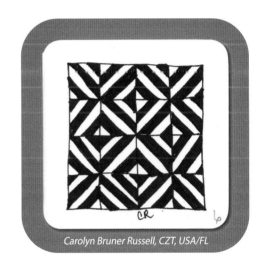

Carolyn Bruner Russell, CZT, USA/FL

이 탱글을 그려 넣으면
타일에 무게감이 생겨요.
테두리에 활용해도 드라마틱한
효과가 연출됩니다. 그래서인지
언제나 무빙데이를 즐겨 쓰게
되었고, 결국 제가 좋아하는
탱글 중 하나가 되었습니다.
–캐롤린 브러너 러셀
(Carolyn Bruner Russell)

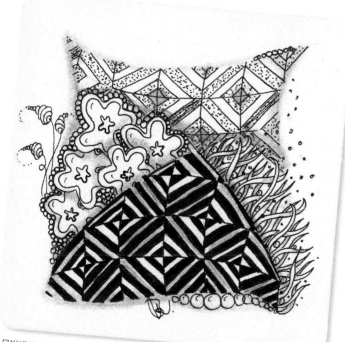

무빙데이, 윙크비, 버디고흐, 징거의 조합. 베아테 빈클러

67 Nipa 니파

Designer: 릭 로버츠와 마리아 토마스, 젠탱글 HQ, 미국

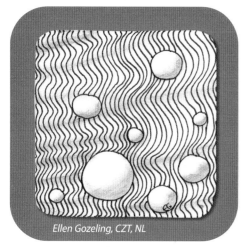

Ellen Gozeling, CZT, NL

집중력과 상관없이 매번 다른 선을
그리게 되는 탱글입니다.
앞서 그린 선을 따라 그리더라도
각 선마다 독특함이 살아 있죠.
마치 바다의 파도 같아요.
각각의 파도는 다 특별하고
단 한 번뿐이니까요.
—엘렌

저는 이 패턴을
즐겨 그려요. 작품에
입체감과 역동성이
살아나기 때문입니다.
—티나

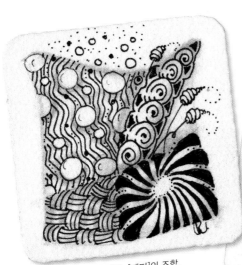

니파, 키코, 징거, 프랭탕, [페퍼]의 조합.
베아테 빈클러

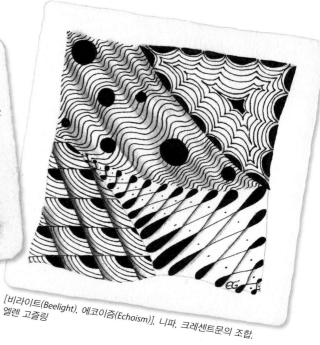

[비라이트(Beelight), 에코이즘(Echoism)], 니파, 크레센트문의 조합.
엘렌 고즐링

'Nzeppel (and Random) 68

Designer: 릭 로버츠와 마리아 토마스, 젠탱글 HQ, 미국

사실 예전엔
이 탱글을 즐겨 그리지
않았어요. 그런데 응용 탱글인
엔제펠(랜덤)을 만난 순간,
완전히 매료당했죠. 랜덤은 정말
아름답고 자연스러워요.
시냇가의 조약돌을
닮지 않았나요?

엔제펠은 제가 좋아하는 탱글이에요.
정말 다재다능하기 때문입니다. 어떤 크기로든,
어떤 형태로든 활용할 수 있지요. 여러분도
엔제펠을 그리는 동안, 타일에 활기가 생기는
것을 볼 수 있을 거예요. −한나

선을 그을 때의 작은 변화가
새롭고 아름다운 느낌을 주는
탱글입니다. −베아테

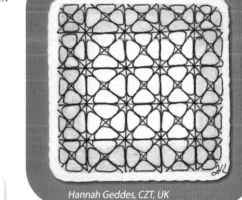

Hannah Geddes, CZT, UK

엔제펠. 러브에이의
조합. 한나 게디스

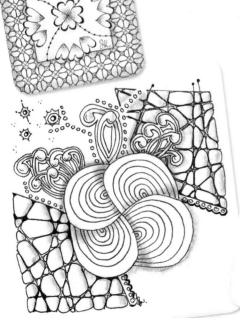

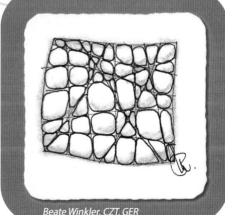

엔제펠. 무카, [썸프린츠(Thumbprintz)]. 위지트의 조합.
베아테 빈클러

Beate Winkler, CZT, GER

69 Octonet 옥토넷

Designer: 수 제이콥스, CZT, 미국

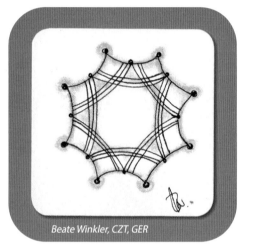

Beate Winkler, CZT, GER

저는 이 책에
'별' 모양 탱글을 싣고 싶었어요.
옥토넷은 멋질 뿐 아니라
그리는 과정 자체도 재미있어요.
저는 바로 응용 단계로 들어갔답니다.
크리스마스카드에 이 패턴을
그려 넣으면 정말 멋지겠죠?

별 모양의 탱글은 굉장히 많습니다.
하지만 원작자를 찾을 수 없을 경우
에는 단계별 그림을 생략했습니다.
만약 아래에 실린, 수잔의 2가지
응용 탱글의 원작자를 안다면
저에게 정보를 주시기 바랍니다.

응용: 수잔 웨이드(Susan Wade),
CZT, 캐나다

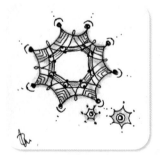

응용: 베아테 빈클러

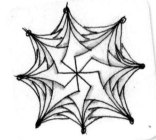

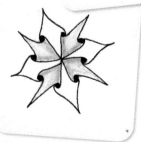

응용: 수잔 웨이드

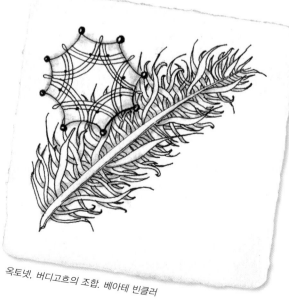

옥토넷, 버디고흐의 조합. 베아테 빈클러

패러독스 Paradox 70

Designer: 마리아 토마스, 젠탱글 HQ, 미국

이 대단한 패턴은 마음에 평화를 찾아줍니다. 타일을 돌려가며 모서리를 향해 선을 반복해서 그려보세요. 어느덧 명상 상태에 들어간 자신을 발견할 수 있을 것입니다.
–쉬나

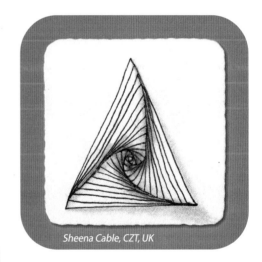

Sheena Cable, CZT, UK

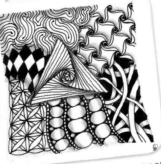

패러독스, 블루밍버터의 조합. 베아테 빈클러

CZT들은 이 탱글을 '릭의 패러독스'라고 부릅니다. 릭이 패러독스 하나만으로 멋진 모자이크를 만들었는데, 놓는 위치에 따라 달라 보이는 깜짝 놀랄 만한 작품이 되었기 때문입니다.

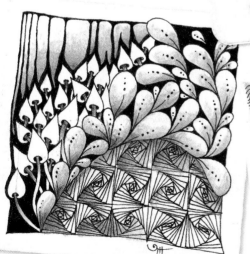

패러독스, 오나마토, 홀라보, 케이던트의 조합. 쉬나 케이블, CZT, 영국

패러독스, 포크리프, 플럭스의 조합. 티나 훈치커

Poke Leaf 포크리프

Designer: 마리아 토마스, 젠탱글 HQ, 미국

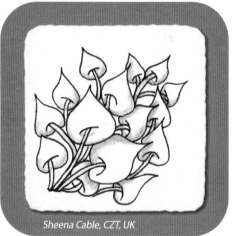

Sheena Cable, CZT, UK

포크리프는
응용 패턴이 아주
많습니다 (54, 87,
111페이지 참조).

포크리프는 자연을 닮은 생기
넘치는 탱글입니다.
다른 패턴을 둘러 감싸는 데도,
공간을 채우는 데도 유용합니다.
—쉬나

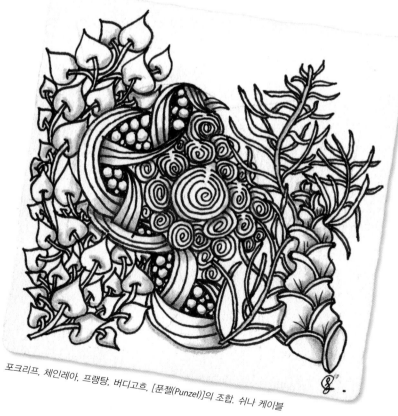

포크리프, 체인레아, 프랭탕, 버디고흐, [푼젤(Punzel)]의 조합. 쉬나 케이블

Designer: 베아테 빈클러, CZT, 독일

TIP:
타일을 돌려가며
선을 그리세요.
두번째 선을 그릴 때는
180도 돌리는
식으로요.

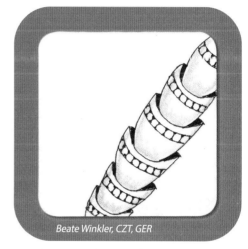

Beate Winkler, CZT, GER

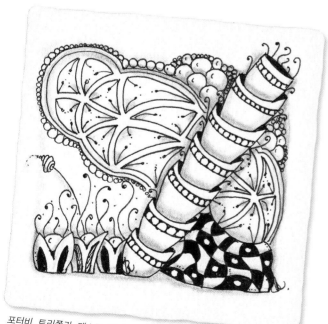

포터비, 트리폴리, 페스큐, 징거, 나이츠브리지, [티플]의 조합. 베아테 빈클러

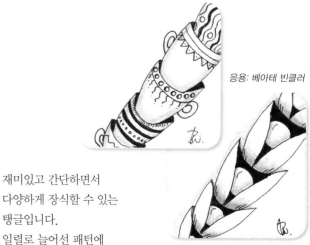

응용: 베아테 빈클러

재미있고 간단하면서
다양하게 장식할 수 있는
탱글입니다.
일렬로 늘어선 패턴에
손잡이를 그려 넣은 데서
그 이름이 시작되었습니다.

73 PURK 퍼크

Designer: 릭 로버츠와 마리아 토마스, 젠탱글 HQ, 미국

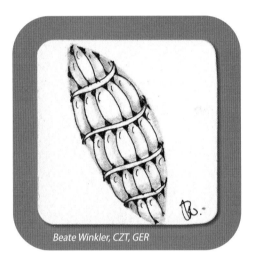
Beate Winkler, CZT, GER

퍼크는 제가 제일 좋아하는
탱글 중 하나입니다.
단순한 선만으로, 종이 위에
유기적인 형태가 탄생하거든요.
신기한 형태가 마치 외계에서
온 느낌을 주죠.
—케이티

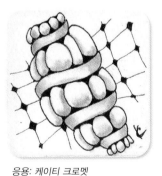

응용: 케이티 크로멧

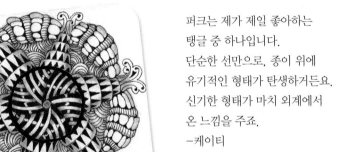

퍼크, 엠스파이어,
그리스트, 플럭스의
조합. 케이티 크로멧

퍼크, 페스큐, 잰더의 조합.
베아테 빈클러

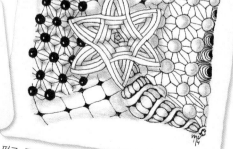

퍼크, 플로즈, [오라노트(Auraknot)], 크레센트문,
[배틀로(Battló)]의 조합. 마리아 베네켄스

쿠우 Q00 74

Designer: 마이코 Y.W. 웡, CZT, 홍콩

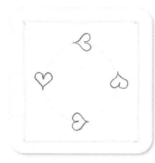

저는 이 패턴을 좋아합니다. 하트 모양
하나하나가 꿈을 상징하는 것 같아서예요.
하나의 하트에서 다음 하트로 옮겨가면서
꿈은 하나씩 이루어지고 삶은 놀라움으로
가득 차죠. 하트로 이루어진 이 패턴은
화려한 왕관 모양이 됩니다.
─마이코

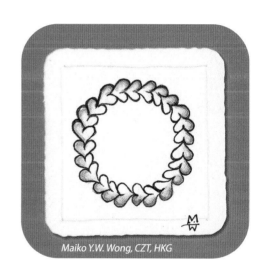

Maiko Y.W. Wong, CZT, HKG

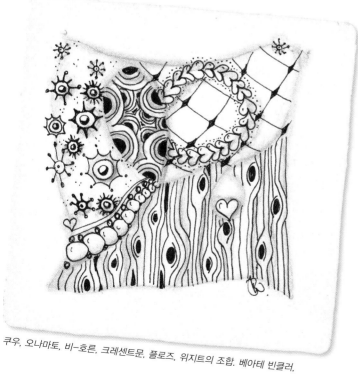

쿠우, 오나마토, 비-호른, 크레센트문, 플로즈, 위지트의 조합. 베아테 빈클러.

Quare 퀘어

Designer : 베스 스노덜리, CZT, 미국

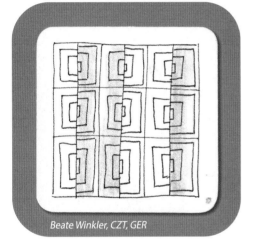

Beate Winkler, CZT, GER

착시효과를 이용한 매우 흥미로운 탱글입니다. 그리고 보이는 것에 비해 그리기가 간단하다는 것이 장점이지요.

명암을 이용해 착시효과를 냅니다. 연필을 이용해 연속된 두 면을 색칠하고, 블랜딩 스텀프로 문질러 회색을 띠게 해주면 되죠. 다음엔 바로 옆면을 건너뛰고 그 다음 면을 칠해주세요. 패턴에 입체감이 생깁니다.

응용: 베아테 빈클러

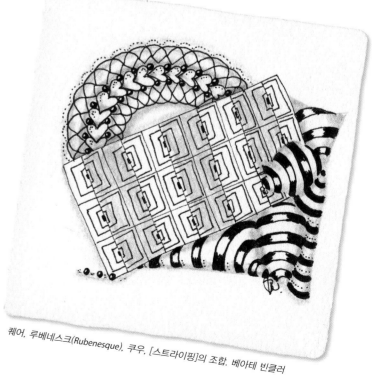

퀘어, 루베네스크(Rubenesque), 쿠우, [스트라이핑]의 조합. 베아테 빈클러

루베네스크 Rubenesque 76

Designer: 한나 게디스, CZT, 영국

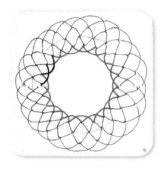

'루베네스크'란 루벤스의 그림에서 유래된 말로 '강하고 아름다운 여성'을 의미합니다. 저는 이 탱글을 보면 스피로그래프(도형자) 장난감이 떠오릅니다. 루베네스크는 꽃무늬, 또는 센터피스로 활용할 수 있습니다.
－한나

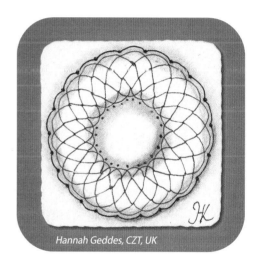

Hannah Geddes, CZT, UK

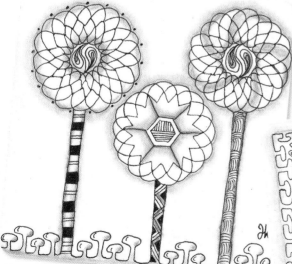

루베네스크, 키코, 크러플. [바버폴(Barberpole), 바니(Barney)]의 조합. 한나 게디스

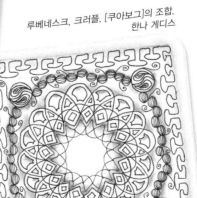

루베네스크, 크러플, [쿠아보그]의 조합. 한나 게디스

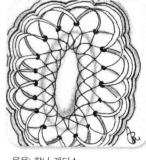

응용: 한나 게디스

77 Sanibelle 새니벨

Designer: 트리샤 파라온(Tricia Faraone), CZT, 미국

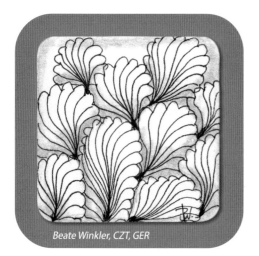

Beate Winkler, CZT, GER

새니벨은 자연스럽고 풍성해
보이는 탱글입니다.
제가 보기엔 단계별 그림
타일이 더 예쁘게 그려진 것
같네요. 위쪽 테두리에서
그리기 시작했을 때는 이렇게
예쁘게 나온 적이 없었거든요.
여러분도 그런가요?

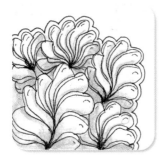

응용: 베아테 빈클러

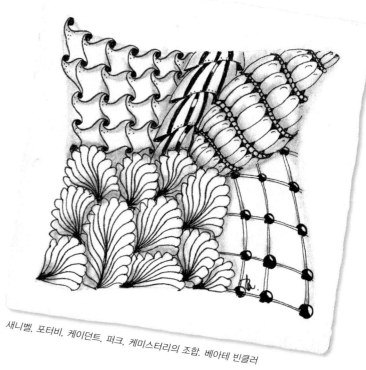

새니벨, 포터비, 케이던트, 퍼크, 케미스터리의 조합. 베아테 빈클러

샤랄라렐리 Sharalarelli 78

Designer: 드보라 파세, CZT, 미국

저는 이 패턴의 흘러가는 듯한
모습에 끌려요. 뭐랄까, 마음이
진정되는 효과가 있거든요. 특히
마지막에 완성된 패턴 모양이
마음에 듭니다.
－드보라

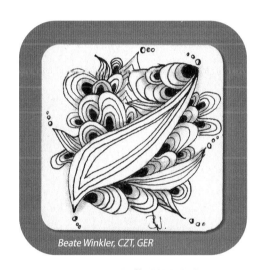

Beate Winkler, CZT, GER

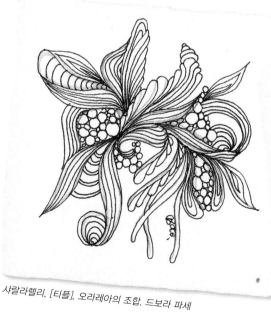

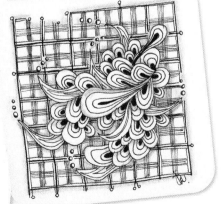

응용: 베아테 빈클러

샤랄라렐리, [티플], 오라레아의 조합. 드보라 파세

샤랄라렐리,[깅엄(Gingham)]의 조합.
베아테 빈클러

79 Shattuck 섀턱

Designer: 릭 로버츠와 마리아 토마스, 젠탱글 HQ, 미국

 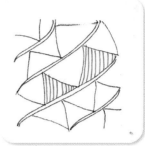 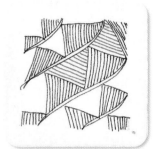

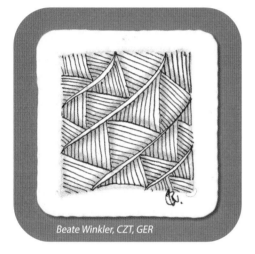

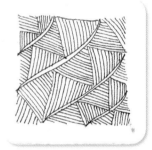

CZT들에게 압도적으로 사랑받는 탱글입니다. 예술적이고 활기찬 느낌을 주는 동시에 빛나고 풍성하기 때문입니다.

Beate Winkler, CZT, GER

저는 샤트턱을 무척 좋아합니다! 기품 있고 평온하면서도 활력이 넘치죠. 스파클로 빛이 반사되는 효과를 곁들이면 더 예쁘답니다.

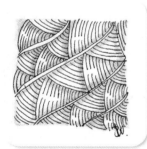

응용: 베아테 빈클러

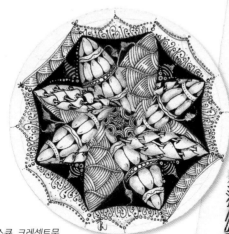

샤턱, 퍼크, 포크리프, 페스큐, 크레센트문, [인디렐라]의 조합. 베아테 빈클러

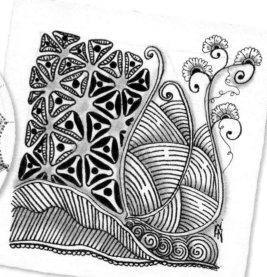

샤턱, 트리폴리, 헤나드럼, [미어], 프랭탕, 트리오(Trio)의 조합. 한니 발트부르거

선두 Sundoo

Designer: 제인 맥커글러, CZT, 미국

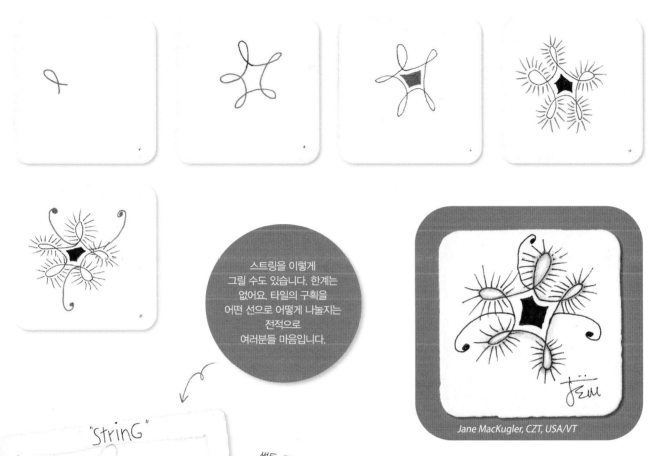

스트링을 이렇게
그릴 수도 있습니다. 한계는
없어요. 타일의 구획을
어떤 선으로 어떻게 나눌지는
전적으로
여러분들 마음입니다.

"StrinG"

Jane MacKugler, CZT, USA/VT

썬두, 프랭탕, 트리폴리, 잰더, ING, 엔제펠,
[애프터글로우(Afterglow)]의 조합. 제인 맥커글러

선두는 식충식물인
끈끈이주걱에서 영감을
받아 만든 탱글입니다.
이 패턴을 그릴 때면
카약을 타고 끈끈이주걱
사이를 지나는
느낌이지요. 정말
재미있는 패턴이에요.
－제인

Sweda 스웨다

Designer: 마리아 베네켄스, CZT, 네덜란드

 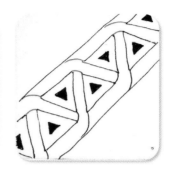

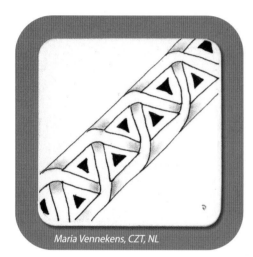

Maria Vennekens, CZT, NL

새로운 탱글을 만들 땐
영감이 마구 떠오르죠.
옆 페이지의 트리오 탱글은
단계별 그림 타일이 무려 10개네요!
한니가 이 탱글을 만들면서
얼마나 감격했는지
짐작이 되는군요.

이 탱글은 책에서 영감을
얻어 만들어졌어요.
스웨덴에서 전래된 노래가
실린 책이었는데, 노래 옆에
이런 테두리가 있었던 거예요.
–마리아

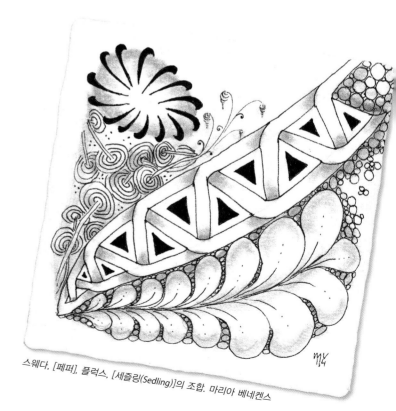

스웨다. [페퍼]. 플럭스. [세즐링(Sedling)]의 조합. 마리아 베네켄스

Designer: 한니 발트부르거, CZT, 스위스

 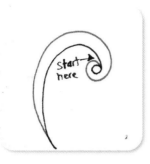 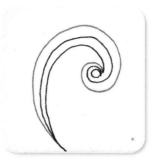 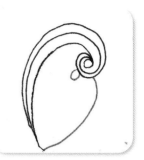

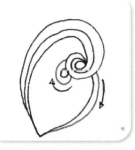 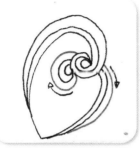 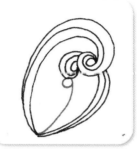 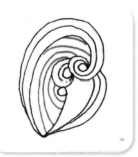

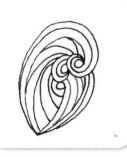

트리오는 제가 발견하고 직접 만든 탱글이라 특별히 애착이 갑니다. 활력 넘치는 곡선과 둥근 형태에 제 스타일이 고스란히 담겨 있죠. 이 패턴에서는 곡선을 정석대로 그리려고 했답니다. 트리오는 버디고흐처럼 자연을 본뜬 패턴과 조합하면 잘 어울려요. ―한니

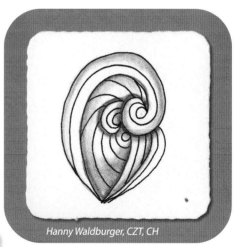

Hanny Waldburger, CZT, CH

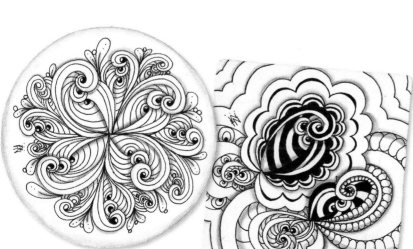

응용: 한니 발트부르거

응용: 한니 발트부르거

Tri-Po 트라이포

Designer: 수 클라크, CZT, 미국

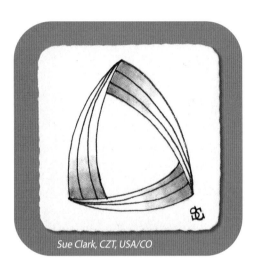

Sue Clark, CZT, USA/CO

제가 트라이포 탱글을 좋아하는 이유는 선을
반복해서 그려서, 패턴 전체를 손쉽게
완성할 수 있기 때문입니다.
게다가 그려 놓으면 눈길을 사로잡을 수 있죠.
–수

트라이포만
독립적으로 그려도
되고, 다른 패턴들과
스치거나 겹치게
배치해도 좋아요.

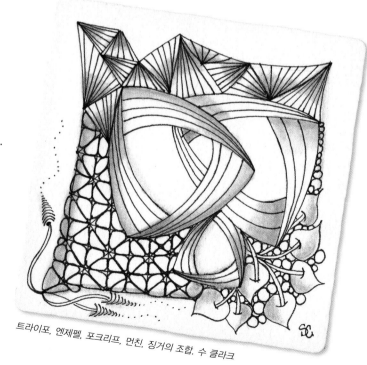

트라이포, 엔제펠, 포크리프, 먼친, 징거의 조합. 수 클라크

Designer: 릭 로버츠와 마리아 토마스, 젠탱글 HQ, 미국

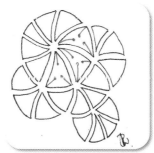

트리폴리 역시 제가 즐겨 쓰는 탱글입니다.
다양하게 응용할 수 있고, 선과 선 사이의 공간이
매력적이기 때문이죠. 선을 부드럽게 둥글리면
타일에 깊이와 역동감이 생깁니다.
−한니

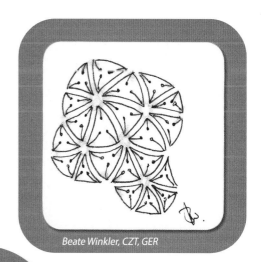

Beate Winkler, CZT, GER

몰리는 워크숍 내내
트리폴리 패턴을 만드는 데
몰두했다고 했어요.
저는 그것이 어떤 의미인지
충분히 이해했고요.

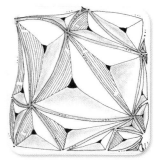

응용: 베아테 빈클러

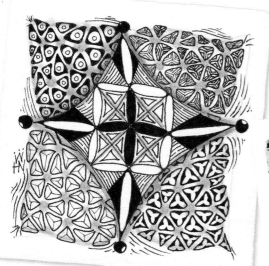

트리폴리, 퓨라의 조합. 한니 발트부르거

트리폴리, 골디락스, 분조,
[페퍼]의 조합. 베아테 빈클러

85 Tropicana 트로피카나

Designer: 케이트 아렌스, CZT, 미국

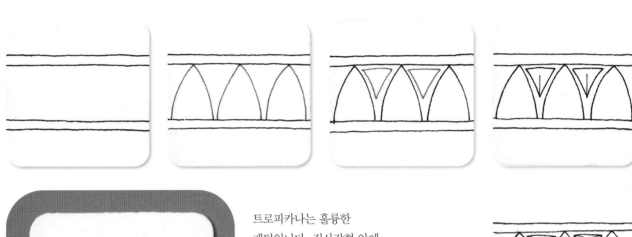

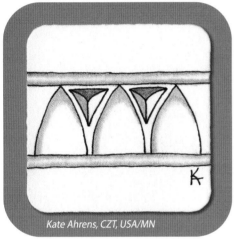

Kate Ahrens, CZT, USA/MN

트로피카나는 훌륭한
패턴입니다. 직사각형 안에
그릴 수도 있고, 직사각형이
아닌 다른 모양 안에도
그릴 수 있습니다. 새하얀
타일 면에 이 패턴을 그리면
예쁘답니다. 게다가 패턴
안에 다양한 무늬를 그려
넣거나 패턴 밖으로 나오게
그리면 재미있습니다.
―케이트

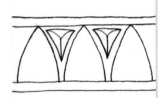

트로피카나, [미어], 트리오,
[트윙(Twing)]의 조합.
한니 발트부르거

응용: 케이트 아렌스

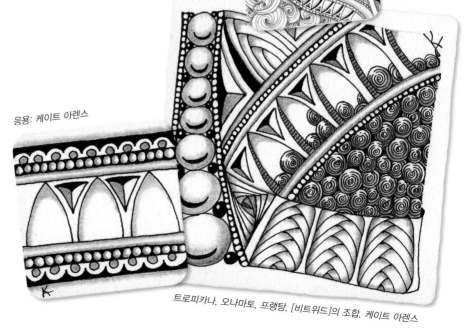

응용: 케이트 아렌스

트로피카나, 오나마토, 프랭탕, [비트위드]의 조합. 케이트 아렌스

Designer: 스텔라 페터스 헤셀스, CZT, 네덜란드

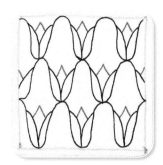

튤리프, 미스트, 프랭탕의 조합. 스텔라 페터스 헤셀스

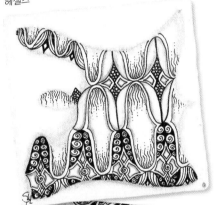

다른 패턴을 그리다가 깜짝 선물처럼 우연히 탄생한 탱글입니다. 제 눈엔 이 패턴이 튤립처럼 보였어요. 그래서 프랑스어로 튤립을 뜻하는 '튤리프'라는 이름을 지어줬지요. ㅡ스텔라

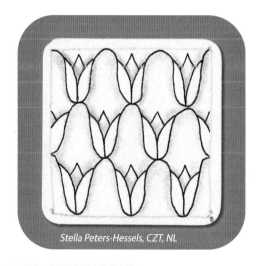

Stella Peters-Hessels, CZT, NL

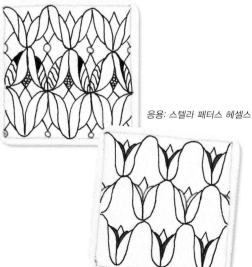

응용: 스텔라 페터스 헤셀스

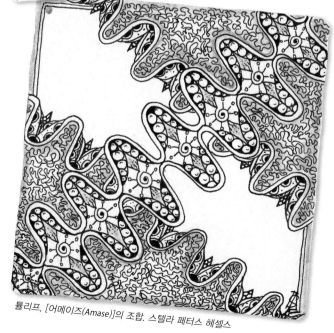

튤리프, [어메이즈(Amase)]의 조합. 스텔라 페터스 헤셀스

87 Twenty-One 투엔티원

Designer: 마리에뜨 루스튼하우어, 네덜란드

1.

2.

3.

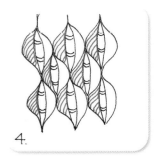

4.

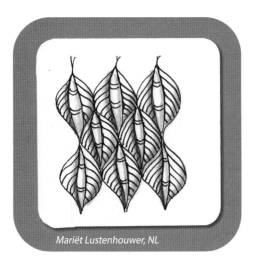

Mariët Lustenhouwer, NL

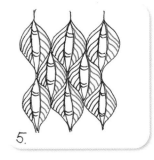

5.

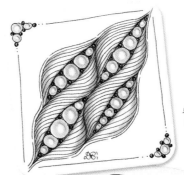

투엔티원, 오나마토의 조합.
다이아나 슈러

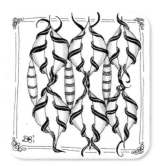

응용: 다이아나 슈러

투엔티원 탱글은
여러 가지 표정을
갖고 있어서
다양하게 활용할 수
있습니다.
—다이아나

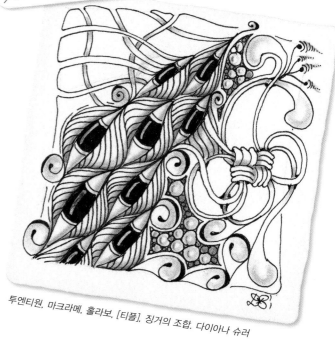

투엔티원, 마크라메, 홀라보, [티플], 징거의 조합. 다이아나 슈러

Designer: 조이스 블락(Joyce Block), CZT, 미국

휠즈 탱글을 보면, 가루 세제를
너무 많이 넣어서 거품이 넘쳐흐를 것
같은 세탁기 안이 연상됩니다.
한 번 시작하면 멈추고 싶지 않을 거예요.
작은 구석 공간에 휠즈를 그려서 스트링을
추가하는 효과도 낼 수 있습니다.

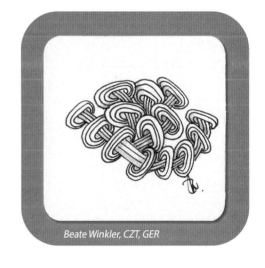
Beate Winkler, CZT, GER

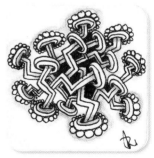
응용: 베아테 빈클러

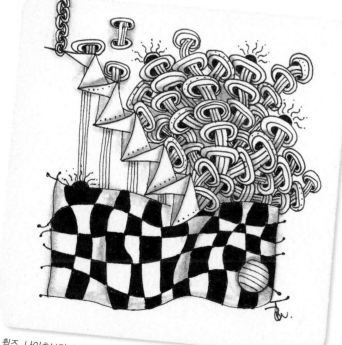
휠즈, 나이츠브리지, ING, 케틀비의 조합. 베아테 빈클러

Wiking 비킹

Designer : 아르자 데 랑에 하위스만, CZT, 네덜란드

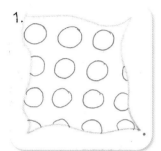
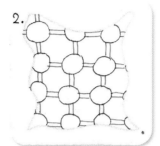
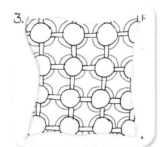
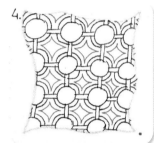

이 탱글은 제가 어느 해 여름인가
덴마크에서 봤던 전형적인 바이킹
장식을 닮았습니다. 명암을 넣거나,
채색하거나, 하이라이트를
추가함으로써 다채롭게 표현되죠.
무궁무진한 가능성을 제공하는
패턴입니다.
—아르자

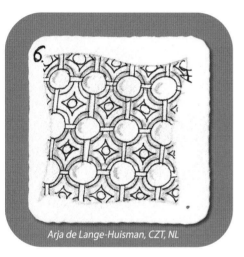

Arja de Lange-Huisman, CZT, NL

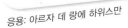

응용 : 아르자 데 랑에 하위스만

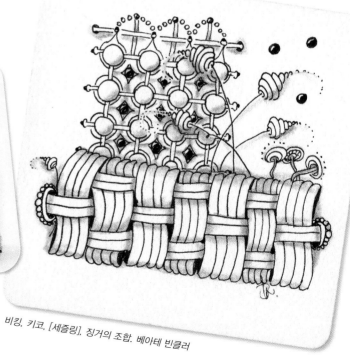

비킹, 키코, [세즐링], 징거의 조합. 베아테 빈클러

Designer: 릭 로버츠와 마리아 토마스, 젠탱글 HQ, 미국

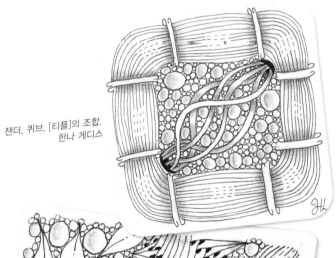

잰더. 퀴브. [티플]의 조합.
한나 게디스

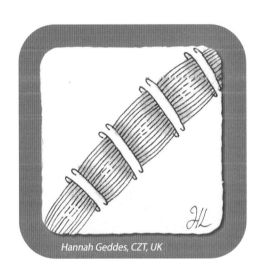

Hannah Geddes, CZT, UK

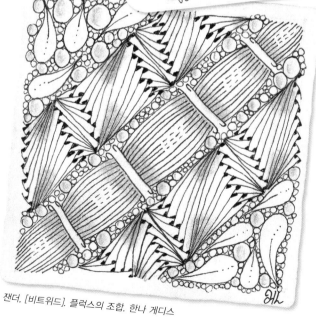

잰더. [비트위드]. 플럭스의 조합. 한나 게디스

응용: 베아테 빈클러

잰더는 테두리나 구획을
분리하는 선으로 유용합니다.
폭이 좁을 때도, 넓을 때도
타일의 아름다움을 한 차원
높여주는 탱글입니다.
—한나

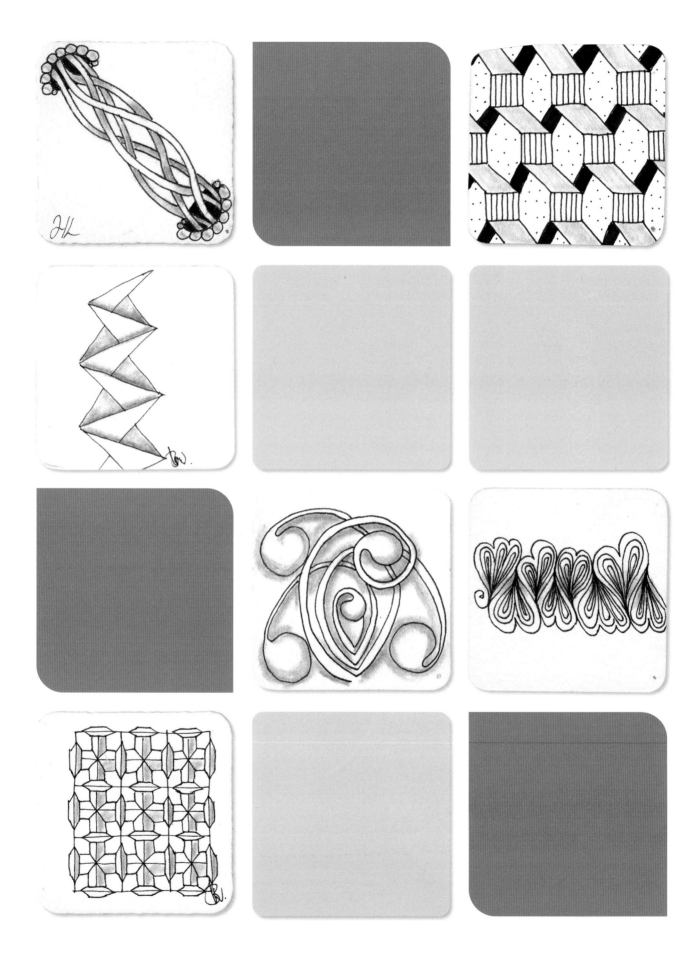

영감을 부르는 아트 탱글

이제부터 소개할 탱글은
마음이 고요한 상태에서 차근차근 그려야 합니다.
좀 복잡할 수는 있지만 그 효과는 놀랍습니다
처음엔 조금 고민할 수 있지만,
일단 탱글을 성공적으로 그리게 되면
엄청난 뿌듯함을 느끼게 된답니다.

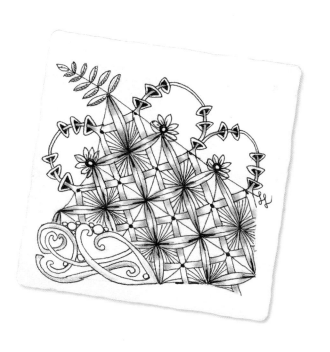

⑨ Quib 퀴브

Designer: 릭 로버츠와 마리아 토마스, 젠탱글 HQ, 미국

자유롭게 흐르는 느낌의 퀴브 탱글에
마음을 빼앗겼어요. 뻗어나간 선들이
위아래로 포개진 것처럼 그리려면
사전에 어느 정도 구상이 필요하지만,
탱글이 완성된 후엔 정말 환상적인
모습을 보여줍니다.
–한나

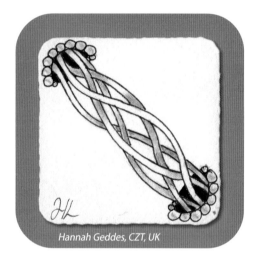

Hannah Geddes, CZT, UK

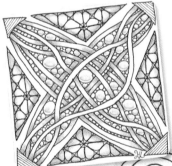

퀴브, 엔제펠, [티플]의 조합.
한나 게디스

응용: 베아테 빈클러

퀴브를 그릴 때는
모든 선들이 위아래를
제대로 지나갔는지 꼼꼼히
확인해야 해요. 검은색 공간이나
구슬(티플) 모양을 그려주면
더 멋진 탱글이
완성됩니다.

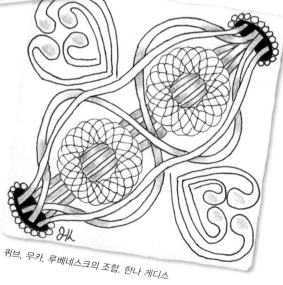

퀴브, 무카, 루베네스크의 조합. 한나 게디스

Designer: 코니 홀사펠(Conny Holsappel), 네덜란드

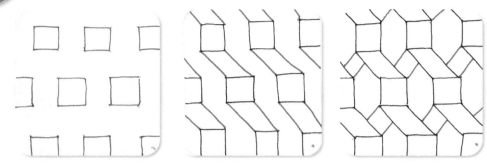

TIP:
연필로 그리드의
기준점을 표시해
두세요

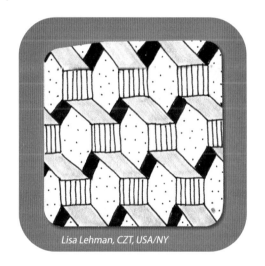

Lisa Lehman, CZT, USA/NY

카셀라는 여러 단계를 거쳐서
완성됩니다. 그래서 가끔 탱글을
그리다 헷갈리는 경우도
있답니다. 한 단계씩 차근차근
그려보세요.

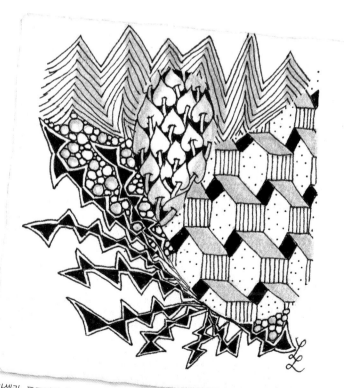

카셀라, 포크리프, [티플, 레인, 스태틱]의 조합. 리사 레만

93 Galileo 갈릴레오

Designer: 수 제이콥스, CZT, 미국

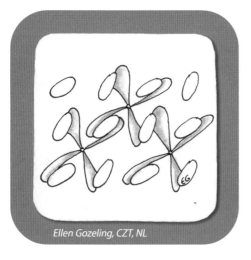

Ellen Gozeling, CZT, NL

이름부터 호기심을 자극하는 탱글입니다.
대부분의 패턴은 눈으로 보는 것보다
그리는 게 더 쉬운데, 갈릴레오는
그 반대입니다. 솔직히 그리는 게
더 어려워요. 그래도 일단 시작하면
푹 빠져들게 된답니다.

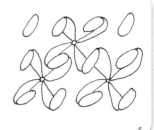

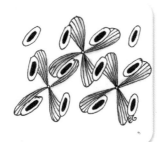

응용: 엘렌 고즐링

이 탱글은
나도 모르게 집중해서
그리게 됩니다.
많은 움직임을 표현할 수
있어 정말 좋아요.
-엘렌

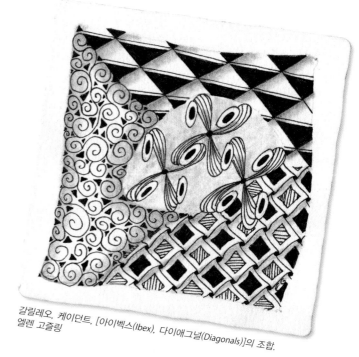

갈릴레오, 케이던트, [아이벡스(Ibex), 다이애그널(Diagonals)]의 조합.
엘렌 고즐링

버디고흐 Verdigogh 94

Designer : 마리아 토마스, 젠탱글 HQ, 미국

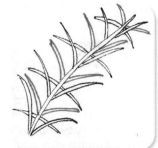

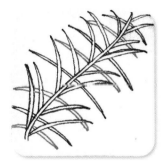

제가 정말 좋아하는 탱글입니다.
자연은 떠오르게 해주니까요.
—마티

저처럼 인내심이 부족한 사람들에겐
이 탱글을 그리는 것이 거의
도전입니다. 선들을 하나씩
그리다 보면 마음이 차분해지죠.
생동감 넘치는 멋진 패턴을 이렇게
쉽게 그릴 수 있다는 게 정말
기쁩니다.

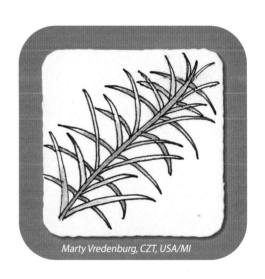

Marty Vredenburg, CZT, USA/MI

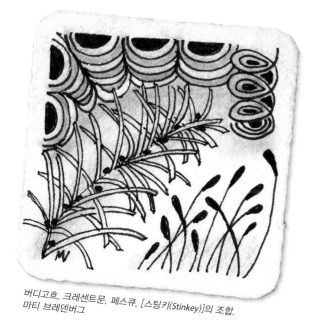

버디고흐, 크레센트문, 페스큐, [스팅키(Stinkey)]의 조합.
마티 브레덴버그

응용: 베아테 빈클러

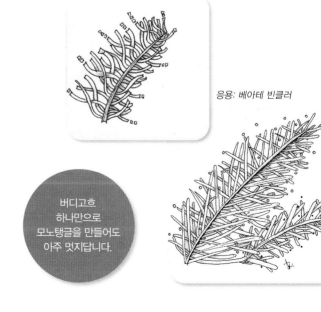

버디고흐
하나만으로
모노탱글을 만들어도
아주 멋지답니다.

Impossible Triangle

임파서블 트라이앵글

Designer: 마리아 토마스, 젠탱글 HQ, 미국

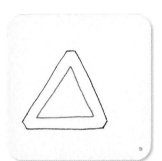

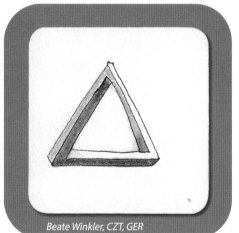

Beate Winkler, CZT, GER

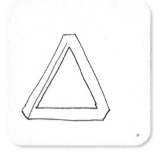
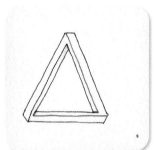

펜로즈의 삼각형(트라이바)은 오래 전부터 불가능한 물체로
알려져 왔어요. 2차원에서는 그릴 수 있지만 3차원에서는
존재할 수 없다는 의미입니다. 1934년 스웨덴 예술가
오스카 로이터스바르드(Oscar Reutersvärd)가 처음 만들었고,
20년 후 수학자인 로저 펜로즈(Roger Penrose)가 이를 다시
발견해 자신의 이름을 붙였다고 합니다.

저는 각기 다른 5가지
방법으로 패턴을
그려봤습니다.
여러분도 이런 과정을
거쳐 잘 그리게 될 수
있답니다.

연구: 베아테 빈클러

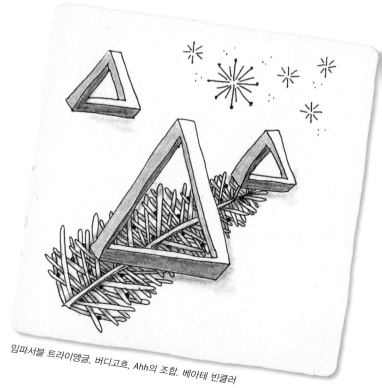

임파서블 트라이앵글, 버디고흐, Ahh의 조합. 베아테 빈클러

Designer: 샌디 헌터, CZT, 미국

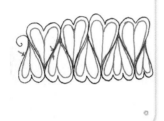
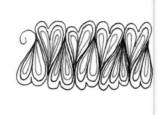
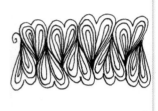

퍼플은 어느 정도 연습이 필요해요. 선들이 서로 겹쳐져야 되기 때문이죠. 안을 채울 때는 항상 가운데에서 시작해서 가장자리들이 서로 맞닿게 그리도록 하세요. 그렇게 하지 않으면 3차원 효과가 나지 않습니다.

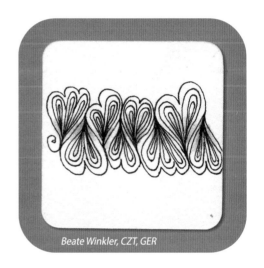

Beate Winkler, CZT, GER

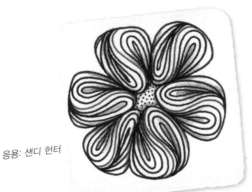

응용: 샌디 헌터

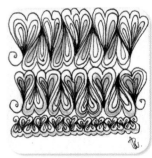

응용: 베아테 빈클러

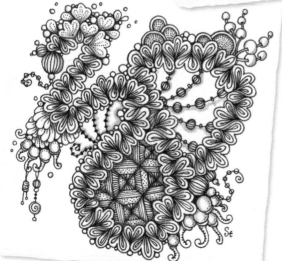

조합: 샌디 헌터

간단하면서 자유분방한 퍼플은 볼수록 감탄을 자아냅니다. 단계별 그림의 설명이 부족할 수도 있으니, 타일들을 유심히 살펴보고 연습하시기 바랍니다.

q7 Crux 크럭스

Designer: 헨리케 브라츠, 독일

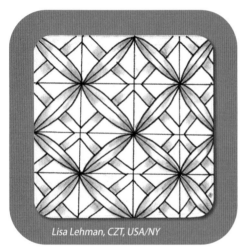

Lisa Lehman, CZT, USA/NY

처음
이 탱글을 봤을 때,
릭과 마리아가 만든 파이프(Fife)가
생각났죠. 하지만 직접 해보니
완전히 달랐어요.
매번 느끼는 것이지만,
차이는 디테일에
있더군요.

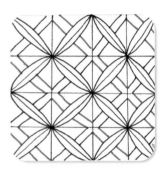

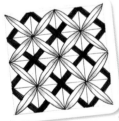 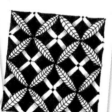

응용: 리사 레만

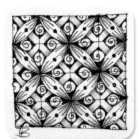

응용: 헨리케 브라츠

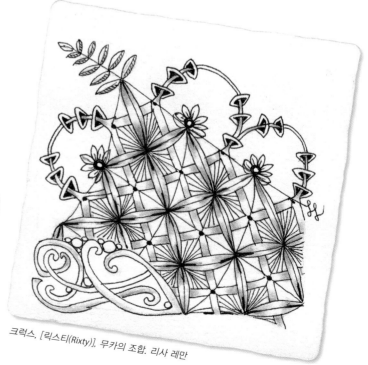

크럭스, [릭스티(Rixty)], 무카의 조합. 리사 레만

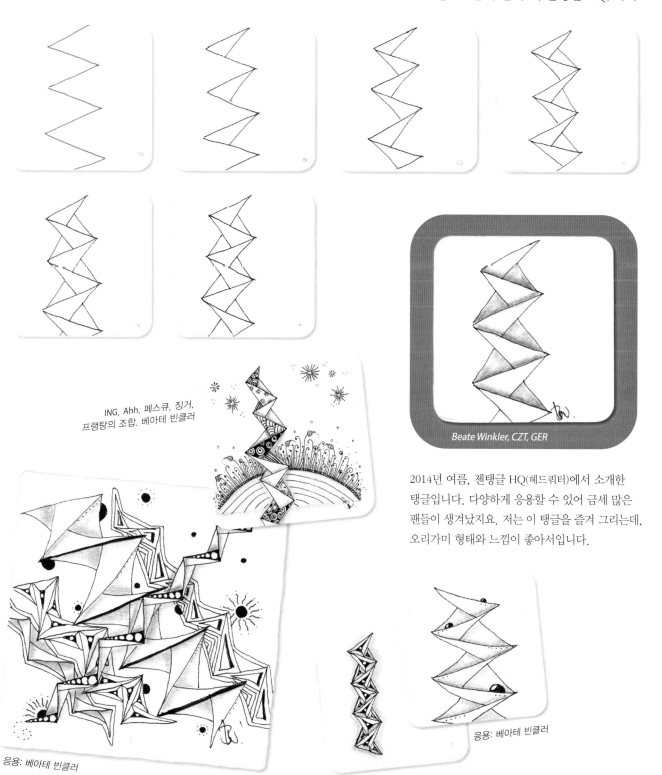

ING, Ahh, 페스큐, 징거,
프랭탕의 조합. 베아테 빈클러

Beate Winkler, CZT, GER

2014년 여름, 젠탱글 HQ(헤드쿼터)에서 소개한
탱글입니다. 다양하게 응용할 수 있어 금세 많은
팬들이 생겨났지요. 저는 이 탱글을 즐겨 그리는데,
오리가미 형태와 느낌이 좋아서입니다.

응용: 베아테 빈클러

응용: 베아테 빈클러

Zenplosion Folds 젠플로션 폴드

Designer: 다니엘 오브라이언(Daniele O'Brien), CZT, 미국

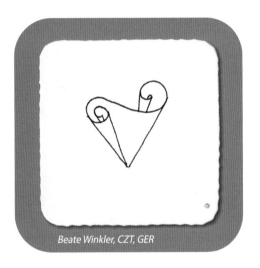

Beate Winkler, CZT, GER

각도를 제대로 맞춰서
그리면, 생동감은 물론
타일에서 돌출되어 보이는
효과도 얻을 수 있습니다.
게다가 쉽고 빠르게
그릴 수 있어 제 마음을
사로잡았습니다.

응용(Coneflor): 수잔 웨이드

응용: 베아테 빈클러

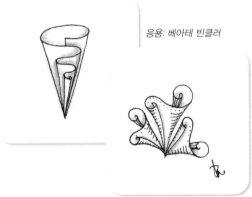

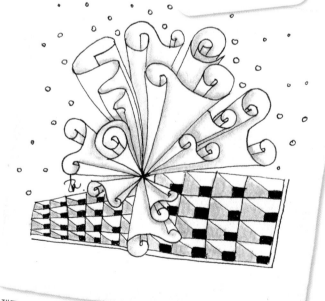

젠플로션 폴드, 큐바인의 조합. 베아테 빈클러

완성될 때까지,
모든 단계에서 타일을
돌려가며 그리세요.

크루세이드 Crusade [100]

Designer : 웨인 할로, CZT, 미국

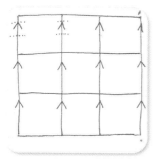 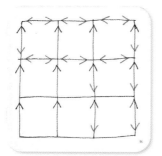 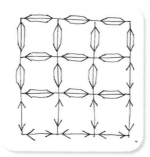 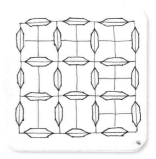

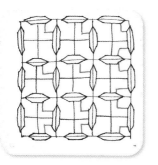 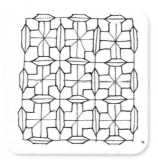

지금까지 제게 가장 큰 도전
정신을 불러일으킨 탱글입니다.
보자마자 마음에 들었고,
배우기 위해 여러 가지
방법으로 그려보았답니다.

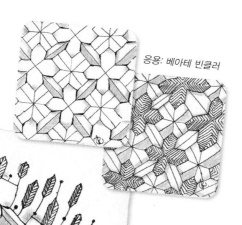

응용: 베아테 빈클러

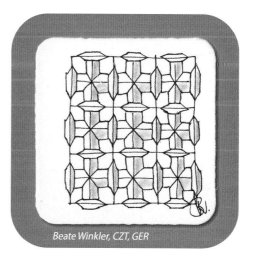

Beate Winkler, CZT, GER

처음엔 단계별 그림 타일이 몇 개 되지 않았어요.
어떻게 그려야 할지 생각이 나지 않더군요.
이런저런 시도 끝에 이전보다 쉽게 그릴 수 있도록
몇 개의 단계별 타일을 그릴 수 있었습니다.
그런데 2주쯤 후에, 패턴 몇 가지를 조합하는
과정에서 문제가 있다는 것을 깨달았어요.
이 패턴을 처음부터 다시 해체해야 했죠.
그 결과 단계별 타일이 보다 간결해졌어요.

크루세이드. 큐브의 조합. 베아테 빈클러

101 Mooka (unfurled) (펼쳐진) 무카

Designer : 마리아 토마스, 젠탱글 HQ, 미국

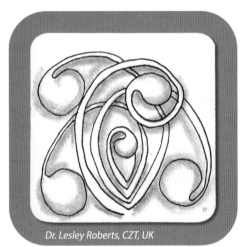

Dr. Lesley Roberts, CZT, UK

다양하게
명암을 넣은
멋진 타일들을
감상해보세요.

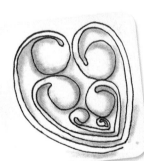

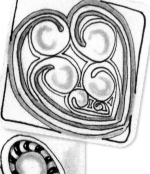

응용: 레슬리 로버츠
(Dr. Lesley Roberts),
CZT, 영국

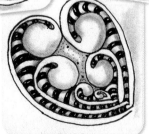

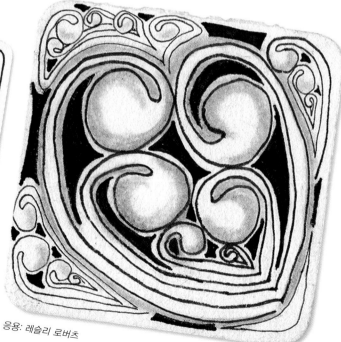

응용: 레슬리 로버츠

1

2

3

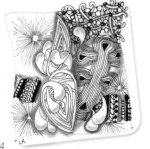

4

5

마리아는 아르누보 시대를 대표하는 화가이자 예술가인 알폰스 무하(1860~1939)에게
영감을 받아 무카 패턴을 완성했습니다(1). 저는 첫 번째 타일을 볼 때마다 지루하고
좀 늘어진다는 느낌을 받았는데, 유럽 공인젠탱글교사 모임에서 제 옆자리에 앉은 레슬리(Lesley)가
그린 패턴을 보고 그 아름다움과 역동성에 반하고 말았죠.
레슬리는 무카를 이렇게 그리기까지 험난했던 과정에 대해 이야기해주었고, 저는 그때부터
그녀를 '무카 소녀'라고 불렀습니다. 제가 이 책을 준비하면서 함께하자고 제안한 첫 번째 친구도
레슬리였어요. 다음은 레슬리의 말입니다.

"처음엔 무카를 그리는 게 즐겁지 않았어요. 원하는 대로 되지도 않고 완성된 모습도
만족스럽지 않기 때문이죠. 그러던 어느 날 클레어에게 무카 패턴을 가르치는데,
그녀 또한 저처럼 좌절하더군요. 하지만 클레어는 포기하지 않았고 저도 그 모습에
자극 받아 연습을 계속했죠. 그러자 어느 순간 뭔가 달라지는 느낌이 들었어요.
패턴도 훨씬 예뻐졌고요.
이제 저와 클레어, 모두 무카를 즐기게 되었어요. 제 이야기가 여러분에게
도움이 되길 바랍니다. 패턴은 잘 그리고 싶은 마음만큼 연습이 필요하답니다."
–레슬리

6

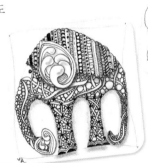

7

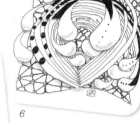

8

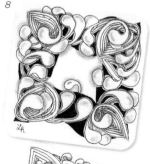

9

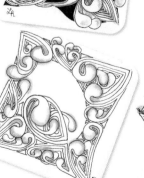

10

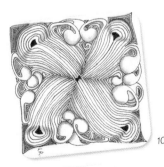

11

12

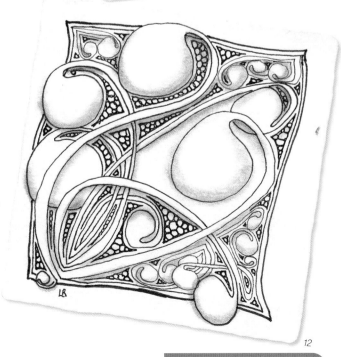

알아두면 쓸데 많은 정보들

이번 챕터에서는 센냉글이라는 주제에 대해 좀 더 심도 있게 살펴보겠습니다.
Q&A와 새로운 도구를 이용해 난이도가 있는 탱글에 도전하는 분들을 위한
팁도 수록되어 있습니다. 또 관련 용어들도 자세히 설명해 놓았습니다.
특히 140~143페이지에서는 이 책에 나온 모든 탱글을 알파벳순으로
다시 한 번 둘러볼 수 있습니다.

Q & A

"저도 할 수 있을까요?"

물론입니다! 제가 장담합니다. 그림을 못 그리고 손재주가 없어도 아무런 문제가 없어요. 예술적 재능도 필요 없고요.

물론 재능이 있는 분도 환영합니다. 아티스트들도 충분히 즐길 수 있으니까요.

대부분의 사람들은 열 살쯤에 그림 그리기를 멈춥니다. 여러 해가 지나서 다시 그림을 그리려고 하면 어설퍼 보일 때가 많지요. 롤러스케이트나 뜨개질처럼 지속적인 연습이 필요한 일입니다. 그러니 미리 겁내지 마세요. 누구나 이 책에 있는 예쁜 패턴들을 그릴 수 있습니다.

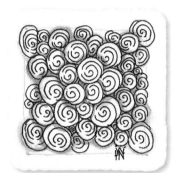

프랭탕. 한니 발트부르거

"완성된 작품은 정교한 그래픽처럼 보여요."

맞는 말입니다. 그런데 탱글을 자세히 들여다보면 간단한 선 몇 가지가 반복된 형태란 사실을 알 수 있어요. 펜만 있으면 누구나 그릴 수 있습니다. 동그라미와 선으로 사람을 그리는 것만큼 아주 간단하지요. 시간을 내서 패턴을 즐겨보세요.

"이건 전화 받으면서 끄적이는 낙서 같아요."

그렇게 여길 만도 합니다. 전화통화를 하거나 지루한 수학 시간에 무의식적으로 노트에 끄적이는 낙서와 닮았습니다. 하지만 젠탱글은 의식적으로 주의 깊게 집중해서 그린다는 점에서 낙서와는 상반된 개념입니다. 이런 이유로 젠탱글을 하는 동안 긴장이 풀리게 되는 겁니다.

요리에 비유해볼까요? 라비올리 통조림으로 끼니를 때우는 것과 시장에서 신선한 재료를 구입해 종교 의식처럼 미식을 즐기는 것은 분명 다르겠죠. 젠탱글은 요리에 비해 시간과 재료가 적게 들고, 그 결과를 간직할 수 있으며, 칼로리도 전혀 없다는 것이 장점입니다.

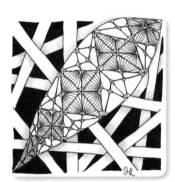

홀라보. 엔제펠 조합. 한나 게디스

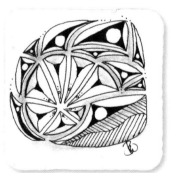

트리폴리. [미어] 조합. 베아테 빈클러

"이 패턴을 보니 무언가 연상되는 게 있어요."

탱글은 원래 추상적입니다. 즉 뭔가를 그려 놓은 것이 아닌 '구조적 패턴'이어야 하죠. 젠탱글을 즐기면서 무언가를 따라 그리려고 신경을 곤두세우지 마세요. 그래야 '잘못했다'는 개념 자체가 없어지게 됩니다.

물론 알고 있는 어떤 형태를 표현하고 싶다는 유혹은 자연스럽습니다. 우리는 경험 속에서 안정감을 얻으니까요. 경험이 적은 아이들이 새로운 것에 쉽게 도전하는 이유도 거기에 있습니다. 이제 아이들처럼 젠탱글에 자신을 던져보세요. 깊게 숨을 들이마시고 선 하나씩 차례대로 긋다 보면 멋진 작품이 완성될 거예요.

탱글의 이름 역시 추상적이어야 하지만, 제가 '아쿠이플뢰르' 탱글에서 그랬던 것처럼 경험을 떠올려도 괜찮아요. 경험을 연결해 이름을 지으면 패턴을 기억하는 데 도움이 되고, 친숙하기 때문에 안정감도 줍니다.

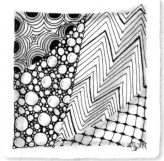

푸르리츠, 플럭스 조합. 한니 발트부르거

"저는 선을 똑바로 긋는 것조차 못하겠어요."

저도 그래요. 긴 직선을 긋고 원을 그리는 것 자체가 도전입니다. 원을 그리려고 하는데 계란이 된 적도 많아요. 마리아 토마스는 이런 팁을 주었어요. "지금 여러분이 상상할 수 있는 가장 아름답고 둥근 원을 그리세요. 그러고는 바로 옆에 그 다음으로 둥근 원을 그리세요."

젠탱글이 편안함을 주는 이유는 자연스럽고 유기적이기 때문입니다. 자를 대고 그린 선이나 컴퍼스로 그린 원은 따라올 수가 없지요. 완성된 결과가 어떠하든 그건 여러분만의 작품입니다. 내일은 또 내일의 작품이 만들어지겠지요.

"탱글을 그리면 왜 긴장이 풀리는 걸까요?"

'걱정에서 벗어나라'는 충고가 공허하게 느껴질 때가 있죠. 그게 마음대로 되지 않기 때문입니다. 코끼리를 생각하지 말라고 하면 코끼리만 생각나는 법이죠. 만약 여러분이 차례대로 선을 그리는 단순한 원칙에 집중한다면 코끼리에서 벗어날 수 있답니다. 점점 생각이 줄어들고 긴장이 풀리게 되죠. 그것이 바로 젠탱글입니다.

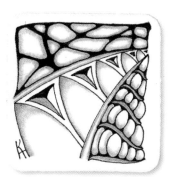

크레센트문, 플로즈, 스태틱, [티플] 조합. 베아테 빈클러

트로피카나, 엔제펠(랜덤), 퍼크 조합. 케이트 아렌스

현대인들은 새로운 죄악을 범하고 있다.
그것은 분주함이다.

— 올더스 헉슬리(Alodus Huxley)

젠탱글이 가져오는 일상의 변화

- 긴장이 풀립니다.
- 휴식을 취합니다.
- 창작활동에 빠져듭니다.
- 스트레스가 풀립니다.
- 혼란스러운 생각을 진정시킵니다.
- 손과 눈의 협응이 좋아집니다.
- 내면의 고요함과 자유를 발견합니다.
- 주의력과 몰입력이 커집니다.
- 행복한 느낌과 자존감이 상승합니다.
- 집중력이 향상됩니다.
- 마음이 재정비되어 편안해집니다.
- 맥박이 안정됩니다.
- 높았던 혈압이 떨어집니다.
- 숙면을 취하고 아침이 상쾌해집니다.
- 주변의 디테일을 감지하는 감각이 좋아집니다.
- 스스로를 더 창의적이라 느낍니다.
- 예술적인 활동을 즐거워합니다.

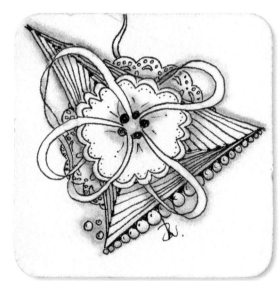

패러독스와 블루밍버터의 조합, 베아테 빈클러

젠탱글의 효과에 대하여

● 미국 메러디스 유하(Meredith Yuhas) 박사의 연구에 따르면, 젠탱글은 스트레스와 두려움을 없
 애주고 통증을 완화시키며, 창의력을 강화하고 고요함과 집중력을 제공합니다.

● 긍정심리학을 대표하는 미국의 심리학자 칙센트미하이(1996)는 '몰입(Flow)'이라고 하는 특별
 한 자각 상태에서 창의적인 성과를 낸다고 말합니다. 많은 사람들이 '시간 가는 줄 몰랐다'라
 고 표현하는 그런 상태 말이죠.

● 일부 창의적인 활동들은 줄에 구슬을 꿰는 것 같은 인내심을 필요로 합니다. 반면 젠탱글은
 시간과 장소, 기분에 구애받지 않으면서 억지로 인내심을 발휘할 필요가 없습니다. 대기실에
 오래 앉아 있어야 할 경우에도 휴식과 평온을 제공합니다.

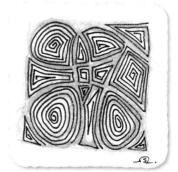

[쿠란트]. 스테판 챈

"어른에게도 창의력이 필요할까요?"

● 미국의 심리학자인 조이폴 길포드는 모든 사람이 창의적이라고 했습니다. 우리 모두는 창의
 력을 개발할 능력 역시 갖고 있습니다. 단지 얼마나 시도했는지, 어떤 방법을 사용했는지만
 문제일 뿐입니다.

● 현대사회는 이성적인 좌뇌가 일해야 하는 세상이라 할 수 있습니다. 하지만 창의력이 나오는
 곳은 우리의 우뇌입니다. 창의력을 배우고 활용할 기회가 없었기 때문에 스스로를 창의적이
 지 않은 사람으로 여기게 되었습니다. 첫 단추부터 꿰지 않는 악순환이 시작된 겁니다.

● 젠탱글을 교육, 재활 프로그램으로 활용해도 좋은 성과를 거둘 수 있습니다. 이를테면 주의력
 결핍 및 과잉행동장애(ADHD)나 통증 완화에도 도움이 됩니다.

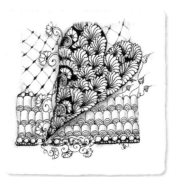

새니벨, 로그잼, 헤나드럼, 플로르츠,
징거의 조합. 베아테 빈클러

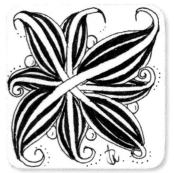

[스퀼]. 베아테 빈클러

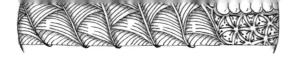
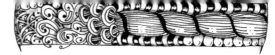

용어 해설

오라와 퍼프, 명암으로 업그레이드된
헤르츨비

퍼프

오라

명암

용어	의미
2"	2인치, 즉 5.1㎝ × 5.1㎝. 비쥬 타일의 크기.
3.5"	3.5인치, 즉 8.9㎝ × 8.9㎝. 젠탱글 타일의 크기.
강화	탱글을 장식하거나 업그레이드하는 작업을 말하며 6가지 기법이 대표적이다. 즉 듀드롭, 라운딩, 스파클, 오라, 명암, 퍼프를 말한다.
스텝아웃 (Step-outs)	탱글이 어떻게 그려지는지 설명하기 위해 작업 과정을 한 단계씩 보여주는 그림 타일.
대비	형태, 명암 등에서 이웃한 패턴과 차이가 나게 하는 것.
두들	탱글과 대비되는 개념으로 단순한 낙서를 의미한다.
듀드롭	6가지 탱글 강화 요소 중 하나. 패턴 위에 물방울이 맺힌 것처럼 원을 그리고 명암을 넣어서 입체감을 표현한다.
라운딩	6가지 탱글 강화 요소 중 하나. 선들이 합류하거나 경계를 만드는 부분을 펜으로 덧칠해 채워넣는 것.
만다라	오래 전부터 명상에 사용되어온 동그란 패턴. 젠탱글과 결합된 형태를 '젠다라'라고 부른다.
명암	6가지 탱글 강화 요소 중 하나. 탱글을 그린 후 연필로 음영을 넣어 3차원 효과를 주는 것.
모노탱글	한 작품에 하나의 패턴만 사용한 탱글.
모자이크	여러 개의 타일을 조화롭게 배치하는 작업.
찰필	종이를 말아서 연필 형태를 만든 것으로 연필로 그린 선을 문질러 번지는 효과를 낸다. 블랜딩 스팀프, 블렌더라고도 부른다.
비쥬	두 번째 공식 타일. 깜찍한 2인치의 소형 타일이다.
스왑	탱글을 교환하는 게시판.
스트링	타일의 구획을 나누는 선을 말한다.
오라	6가지 탱글 강화 요소 중 하나. 하나 이상의 선으로 탱글을 둘러싸서 탱글이 돋보이는 효과를 낸다.

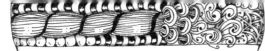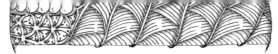

용어	의미
점찍기	탱글을 그릴 때 맨 처음 하는 작업. 네 모서리에 점을 찍는다.
진주 명암	진주알처럼 3차원의 입체감을 연출하는 명암 기법을 말한다.
젠다라	지름이 4.5인치인 원형의 공식 젠탱글 타일.
젠두들	끄적거리는 형태의 2차원적 낙서. 명상의 기분을 맛볼 수는 있다.
젠탱글	릭 로버츠와 마리아 토마스가 창시한 새로운 예술 형태. 마음의 안정과 창의력, 몰입감을 제공한다.
젠탱글 Inc.	릭 로버츠와 마리아 투마스가 설립한 기업. 공인젠탱글교사(CZT) 과정과 젠탱글 교수법에 대한 소유권을 가지고 있다.
타일	가로세로 3.5인치 크기의 젠탱글 공식 종이. 2014년 6월에는 가로세로 2인치의 비쥬 타일이 두 번째 공식 타일이 되었다.
탱고	젠탱글에서 이 단어는 서로 긴밀하게 연결되어 춤을 추는 것처럼 보이는 2가지 이상의 패턴을 말한다.
탱글	이름이 붙여진 구조화된 패턴. 모든 탱글은 패턴이지만, 모든 패턴이 탱글은 아니다.
탱글러	탱글을 그리는 사람을 의미한다.
탱글레이션	탱글과 배리에이션의 합성어. 탱글의 변형과 응용을 의미한다.
테두리	가장자리, 경계선, 모서리를 말한다.
패턴	질서나 구조를 갖춘 형태를 말한다.
퍼프	6가지 탱글 강화 요소 중 하나. 작은 진주 모양으로 탱글을 장식하는 것.
해체	패턴을 분해하는 작업. 패턴을 그리는 작업을 단계별로 나누는 것을 말한다.
CZT	Certified Zentangle Teacher(공인젠탱글교사)의 약자. 릭과 마리아의 수업을 수료하고 젠탱글 기법을 가르칠 자격을 가진 교사를 일컫는다.
ZIA	Zentangle Inspired Art(젠탱글활용아트)의 약자.

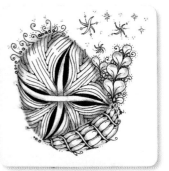

명암과 라운딩, 스파클로 '강화된' 패턴

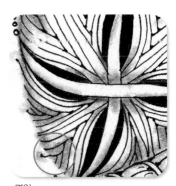

명암

라운딩

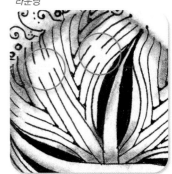

스파클

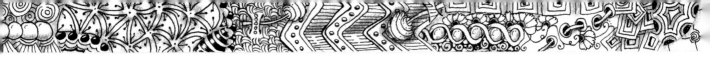

젠탱글의 또 다른 기회

ZIA(Zentangle Inspired Art, 젠탱글 활용 아트)

젠탱글을 꼭 타일이나 종이 위에서만 하란 법은 없습니다. 영감을 펼치면 그것이 무엇이든 예술이 됩니다. 작은 상자의 포장, 액자의 테두리, 운동화, 티셔츠에도 활용해보세요. 종이가 아닌 다른 재료를 사용하고, 3차원의 사물이나 훨씬 넓은 곳에 탱글을 그린다는 것은 확실히 매력적인 일입니다.

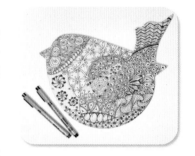

다양하고 흥미로운 젠탱글 재료들

젠탱글의 정석은 젠탱글 타일에 검은 펜으로 그리는 것입니다. 하지만 그 밖의 다른 재료들을 활용해 더 다양한 방법으로 즐길 수 있습니다.

● 갈색 르네상스 타일에는 갈색과 붉은색 펜, 흰색 초크(화이트차콜펜슬)나 파스텔이 어울립니다.

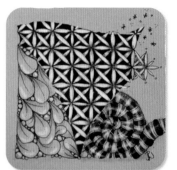

● 블랙 타일에는 3차원 효과가 나는 흰색 겔리롤 펜, 흰색 무광 초크(화이트차콜펜슬), 스모키화이트 젠스톤, 텍스타일용 흰색 마커를 사용할 수 있어요.

● 사쿠라 아이덴티 펜은 다양한 표면에 사용할 수 있어요.

● 사쿠라 피그마 마이크론 펜은 굵기에 따라 번호가 매겨져 있습니다. 0.05 / 0.2 / 0.3 / 0.5 / 1.0(그래픽 브러시)이 있습니다.

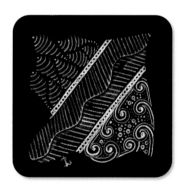

● 화려한 컬러를 좋아한다면 수채화 색연필이나 파버 카스텔의 피트(PITT) 아티스트 펜을 추천합니다. 그 밖에도 아크릴, 젯소, 스탬프 잉크, 과슈(불투명 수채화 물감) 등을 자유롭게 활용할 수 있습니다.

이런 걸 어디에 쓰지? 마음이 묻습니다.
"쓸모는 없지만 기분이 좋아져." 가슴이 대답합니다.
"그래도 뭔가 의미가 있겠지?" 머리가 묻습니다.
"당연하지, 우린 이게 너무 좋아!"
모든 감각들이 일제히 대답합니다.

— 베아테 빈클러

더 많은 탱글을 만나고 싶다면

이 책을 만들면서 101개의 탱글을 고르는 것이 무척 힘들었습니다. 소개하고 싶은 탱글이 너무 많았기 때문입니다. 101개로 만족할 수 없는 독자들이라면 다양한 젠탱글 도서들을 참고하거나 탱글패턴스닷컴(www.tanglepatterns.com)을 방문해보세요.

젠탱글 교육

젠탱글을 배우고 싶다면 여러분이 살고 있는 지역의 CZT(공인젠탱글교사)를 찾으면 됩니다. 한국의 공인젠탱글교사(CZT)는 한국젠탱글협회 홈페이지(www.zentangle.kr)에서 찾을 수 있습니다.

허긴스와 W2의 조합

탱글 스왑

제 블로그에서 진행하고 있는 독특한 이벤트로, 자신이 좋아하는 패턴을 다른 사람들과 교환하는 것을 말합니다. 패턴을 커다란 열쇠고리 장식 위에 그린 다음, 열쇠고리에 끼워 컬렉션할 수도 있습니다.

젠탱글 스토리

젠탱글의 철학, 배경, 도구들이 궁금하다면 젠탱글 공식 사이트인 젠탱글닷컴(www.zentangle.com)을 방문하세요. 젠탱글 한국 공식 홈페이지(www.zentangle.kr)에서는 젠탱글에 대한 다양한 정보를 한국어로 제공하고 있습니다.

저자와 소통하기

젠탱글에 대해 더 깊이 알고 싶거나 계속 작업을 해나가고 싶은 분들을 위해 몇 가지 내용을 온라인에 게시해 두었습니다. www.dieseelebastelnlassen.de 혹은 www.beabea.de를 참조하세요. 또한 메일(mail@beabea.de)을 통해서도 저와 소통할 수 있습니다.

젠탱글 재료

젠탱글 재료는 공인젠탱글교사(CZT) 또는 젠탱글사 공식 한국 파트너사인 아티젠탱글링캠퍼스(www.artizen.kr)에서 구입할 수 있습니다.

Anything is possible one stroke at a time.™

한 번에 선 하나면 모든 것이 가능하다.

웹사이트

www.zentangle.com
젠탱글 사의 공식 홈페이지 _ 젠탱글 사가 추구하는 철학과 젠탱글 메소드, 젠탱글 재료, 새로운 소식, CZT 정보, CZT가 되기 위한 교육 강좌 등 다양한 정보를 얻을 수 있습니다.

www.zentangle.kr
젠탱글 한국 공식 홈페이지 _ 젠탱글 사 홈페이지 내용을 한국어로 제공하고 있습니다.

www.artizen.kr
젠탱글 한국 공식 파트너사, 아티젠탱글캠퍼스 _ 젠탱글 재료를 만날 수 있습니다.

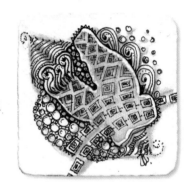

https://tanglepatterns.com/
린다 파머(CZT)의 사이트 _ 젠탱글 사의 오리지널(공식) 탱글을 포함해, 전 세계에서 그려지고 있는 젠탱글 패턴들을 모아 놓았습니다.

https://tanglepatterns.com/zentangles/list-of-official-tangle-patterns
젠탱글 사의 오리지널(공식) 탱글 목록을 소개합니다.

IamTheDivaCZT.blogspot.de
로라 함스(CZT)의 블로그 _ 금주의 인기 작품을 볼 수 있습니다. 인기 작품은 패턴일 수도 있고 완전히 새로운 것일 수도 있습니다. 예를 들면 음료수를 흘린 자국을 스트링으로 활용하는 기법 같은 것 말입니다.

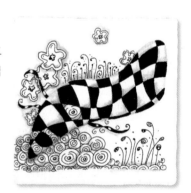

www.facebook.com/groups/squareonepurelyzentangle/
Squre One: Purely Zentangle(공개 페이스북 그룹)
아티스트들이 매주 다른 주제로 타일에 그린 자신들의 작품을 소개합니다.

www.mootepoints.com/ebooks.html
셰릴 무트의 사이트 _ 새로 나온 비쥬 타일 포맷에 맞는 도안을 무료로 다운로드할 수 있습니다.

모든 탱글이 젠탱글 사의 것인가요?
아닙니다. 이에 대해 혼란스러워 하는 분들이 많아 간단히 소개합니다. 젠탱글 사(릭 로버츠, 마리아 토마스, 릭의 딸 몰리 홀라보를 지칭합니다)는 현재 150여 개의 탱글을 공개하고 있으며, 전 세계의 많은 아티스트들이 이에 영감을 받아 자신만의 패턴을 창조했습니다. 이 책에서는 보다 명확하게 하기 위해, 해당 탱글을 만든 아티스트들과 그들이 직접 지은 탱글 이름을 수록했습니다. 독자 여러분들은 여기 나온 탱글 이름을 참고자료로 활용할 수 있습니다.

이 책에 참여한 젠탱글 친구들

47명의 CZT와 전 세계 젠탱글 친구들에게 감사드립니다

전문가들은 굳이 그럴 필요가 없다고 했지만, 나는 탱글을 만든 아티스트에게 책에 실어도 될지 허락을 받았습니다. 다행히 그들은 흔쾌히 허락했고 일부는 보다 적극적으로 참여하고자 했습니다. 이렇게 해서 홍콩, 미국, 영국, 호주, 스위스, 독일 등에서 온 각양각색의 작품들을 실을 수 있었습니다. 혹시 아래의 도움을 주신 분들 리스트에 빠진 분이 있다면 양해를 구합니다.

매번 우편이 올 때마다 저는 환호성을 질렀습니다. 잘 포장되어 함부르크까지 무사히 도착한 놀라운 작품들이 저를 기쁨에 들뜨게 했습니다. 여러분과 함께 작업할 수 있어 행복했습니다.

보는 방법(용례)

Designer: 탱글을 만든 아티스트 **Step-outs**: 단계별 그림 타일 **Variation**: 탱글 응용 **Combo**: 탱글 조합 **AUS**: 호주 **CAN**: 캐나다 **CH**: 스위스 **GER**: 독일 **HKG**: 홍콩 **NL**: 네덜란드 **UK**: 영국 **USA**: 미국 **ZAF**: 남아프리카공화국 **숫자**: 작품 수록 페이지

Arja de Lange-Huisman, CZT, NL
elefantangle.blogspot.com
Designer: 106
Step-outs: 43, 66, 106
Variation: 43, 66, 106

Beth Snoderly, USA/WV
beth.snoderly@yahoo.com
Designer: 51, 92

Carla Du Preez, ZAF
cadp@mweb.co.za
Designer: 33

Carolyn Bruner Russell, CZT, USA/FL
CarolynRussellArt.blogspot.com
Step-outs: 83

Catrin-Anja Eichinger, GER
post@festimbild.de
Combo: 6, 122

Conny Holsappel , NL
Designer: 111

Daniele O´Brien, CZT, USA/MI
dobriendesign@comcast.net
Designer: 118

Deborah Pacé, CZT, USA/CA
dpavcreations.blogspot.com
Designer: 95
Step-outs: 44
Variation: 32, 85
Combo: 64, 95

Diana Schreur, CZT, NL
www.dischdisch.blogspot.nl
Designer: 60
Step-outs: 60
Variation: 60, 104
Combo: 44, 60, 70, 104

Ellen Gozeling, CZT, NL
www.kunstkamer.info
Step-outs: 56, 63, 84, 112
Variation: 56, 63, 112
Combo: 56, 63, 84, 112

Frances Banks, CZT, USA/PA
Designer: 30

Genevieve Crabe, CZT, CAN
www.amaryliscreations.com
Designer: 62

Hannah Geddes, CZT, UK
Facebook: Han Made Designs CZT
Designer: 68, 93
Step-outs: 24, 28, 51, 68, 85, 93, 107, 110
Combo: 24, 28, 51, 68, 85, 93, 107, 110

Hanny Waldburger, CZT, CH
www.zenjoy.ch
Designer: 39, 99
Step-outs: 38, 39, 67, 82, 99
Variation: 38, 39, 82, 99
Combo: 39, 67, 96, 101, 102

이 책에 참여한 젠탱글 친구들

Helen Wiliams, AUS
alittletime.blogspot.com
Designer: 79

Henrike Bratz, GER
strohsterne—bratz.de
Designer: 116
Variation: 43, 116

Jana Rogers, CZT, USA/ID
jana.pharmhouse@gmail.com
Designer: 67

Jane Marbaix, CZT, UK
janemarbaix@me.com
Step—outs: 36, 37
Combo: 36, 37

Jane MacKugler, CZT, USA/VT
dicksallyjane.blogspot.com
Designer: 49, 71, 97
Step—outs: 49, 71, 97
Variation: 49
Combo: 49, 71, 97

Joyce Block, CZT, USA/WI
mindfulnessinpenandink.blogspot.com
Designer: 105

Judith R. Shamp, CZT, USA/TX
idoso@swbell.net
Designer: 50

Kate Ahrens, CZT, USA/MN
Katetangles.blogspot.com
Designer: 27, 102
Step—outs: 27, 102
Variation: 102
Combo: 27, 102

Katie Crommettt, CZT, USA/MA
www.katieczt.com
Designer: 26
Step—outs: 26, 30, 34
Variation: 34, 90
Combo: 26, 30, 90

Katy Abbott, CZT, USA/OH
Katy.abbott@icloud.com
Designer: 78

Dr. Lesley Roberts, CZT, UK
www.theartsoflife.co.uk
Step—outs: 120
Variation: 120
Combo: 121

Lisa Lehman, CZT, USA/NY
www.tanglejourney.com
Step—outs: 53, 54, 111, 116
Variation: 116
Combo: 53, 54, 111, 116

Maiko Y.W. Wong, CZT, HKG
Maiko.Wong@gmail.com
Designer: 57, 91
Step—outs: 57, 91
Combo: 57

Margaret Bremner, CZT, CAN
enthusiasticartist.blogspot.com
Designer: 65, 73 (Variation), 83

Margitta Lippmann-Süllau
info@wosue.de

Maria Thomas, Zentangle® HQ, USA/MA
www.zentangle.com
Designer: 16, 20, 21, 25, 38, 44, 52, 53, 66, 85, 87, 88, 113, 114, 120

Maria Vennekens, CZT, NL
www.zentangle.eu
Designer: 98
Step—outs: 65, 98
Variation: 65
Combo: 65, 90, 98

Mariët Lustenhouwer, NL
www.studio-ML.blogspot.nl
Designer: 70, 104
Step—outs: 70, 104

Variation: 70

Marizaan van Beek, CZT, ZAF
marizaanvb@gmail.com
Designer: 42, 61
Step—outs: 61
Variation: 61
Combo: 42

Marty Vredenburg, CZT, USA/MI
martyv41@yahoo.com
Step—outs: 46, 113
Variation: 46
Combo: 16, 46, 113

Mary Kissel, CZT, USA/IL
Tanglegami.blogspot.com
Designer: 46, 77

Mary Elizabeth Martin, CZT, USA/CA
marypinetreestudios@gmail.com
Designer: 39

MaryAnn cheblein-Dawson, CZT, USA, NY
tangled@paperplay—origami.com
Designer: 58
Step—outs: 58
Variation: 58
Combo: 58

Mary-Jane Holcroft, CZT, UK
mjholcroft@hotmail.co.uk
Step—outs: 64, 79
Combo: 64, 79

Michele Beauchamp, CZT, AUS
www.shellybeauch.blogspot.com
Designer: 47, 48, 81
Step—outs: 47, 48, 81
Combo: 47, 48, 81

Mimi Lempart, CZT, USA/MA
mimi.lempart@gmail.com
Designer: 54, 82

Molly Hollibaugh, Zentangle Inc.,CZT, USA/MA
www.zentangle.com
Designer: 17, 29, 73, 117

Norma Burnell, CZT, USA/RI
www.fairy-tangles.com
Designer: 56, 64

Rick Roberts & Maria Thomas, Zentangle® HQ, USA/MA
www.zentangle.com
Designer: 18, 19, 22, 28, 31, 32, 34, 35, 36, 74, 84, 90, 96, 107, 110

Sandra Strait, USA/OR
lifeimitatesdoodles@gmail.com
Designer: 43

Sandy Hunter, CZT, USA/TX
tanglebucket@gmail.com
Designer: 37, 115
Variation: 37, 115
Combo: 25, 115

Sharon Caforio, CZT, USA/IL
Designer: 24

Sheena Cable, CZT, UK
ccablefam@aol.com
Step-outs: 87, 88
Combo: 38, 87, 88, 122

Sophia Tsai, CZT, Taiwan
sophiacathytsai@gmail.com
Variation: 137

Stella Peters-Hessels, CZT, NL
www.startangle.blogspot.nl
Designer: 103
Step-outs: 18, 31, 103
Variation: 18, 103
Combo: 18, 21, 31, 103

Stephen Chan, CZT, HKG
stephenxstephen@gmail.com
Designer: 75, 101
Step-outs: 75
Combo: 75, 127

Sue Clark, CZT, USA/CO
www.tangledinkart.blogspot.com
Designer: 55, 100
Step-outs: 55, 100
Variation: 55

Combo: 55, 100

Sue Jacobs, CZT, USA/IL
suejacobs.blogspot.com
Designer: 59, 63, 86, 112

Susan Wade, CZT, CAN
mrsdressups@gmail.com
Variation: 86, 118

Tina-Akua Hunziker, CZT, CH
hunziker_tina@yahoo.com
Combo: 28, 87

Tricia Faraone, CZT, USA/RI
Designer: 94

Wayne Harlow, CZT, USA/CA
wdharlow@sbcglobal.net
Designer: 80, 119

and
Beate Winkler, CZT, GER
Designer: 23, 45, 69, 72, 76, 89
그 밖의 모든 Step-outs, Variation, Combo

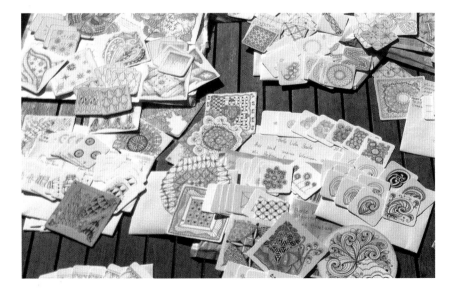

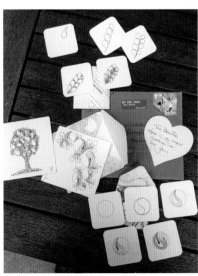

갤러리

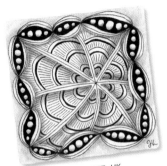

Hannah Geddes, CZT, UK

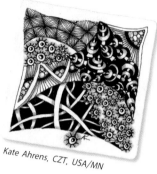

Kate Ahrens, CZT, USA/MN

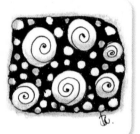

Beate Winkler, CZT, GER

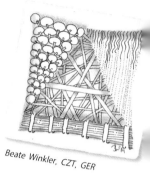

Beate Winkler, CZT, GER

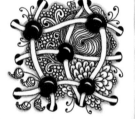

MaryAnn Scheblein-Dawson,
CZT, USA/NY

Beate Winkler, CZT, GER

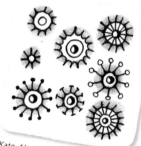

Kate Ahrens, CZT, USA/MN

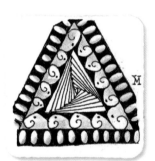

Marty Vredenburg, CZT, USA/MI

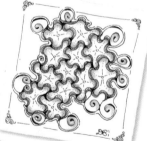

Diana Schreur, CZT, NL

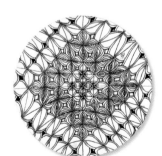

Hanny Waldburger, CZT, CH

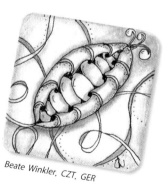

Beate Winkler, CZT, GER

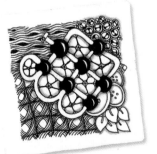

MaryAnn Scheblein-Dawson,
CZT, USA/NY

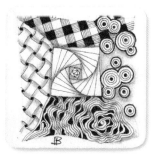

Henrike Bratz, GER

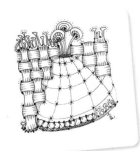

Beate Winkler, CZT, GER

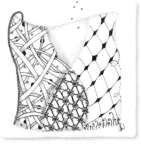

Beate Winkler, CZT, GER

Hannah Geddes, CZT, UK

Hanny Waldburger, CZT, CH

Hannah Geddes, CZT, UK

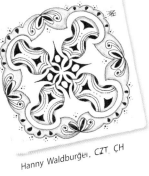

Hanny Waldburger, CZT, CH

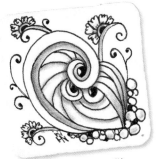

Hanny Waldburger, CZT, CH

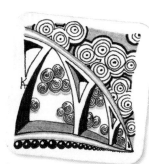

Kate Ahrens, USA/MN

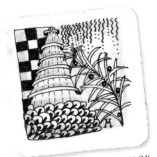

Marty Vredenburg, CZT, USA/MI

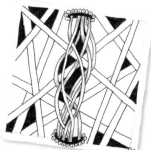

Hannah Geddes, CZT, UK

Sophia Tsai, CZT, Taiwan

감사합니다

이 책을 소중한 보물로 삼을 특별한 사람들에게 특별한 감사를 드립니다

먼저 젠탱글을 세상에 알린 릭과 마리아에게 감사를 드립니다. 이들은 저에게 진심 어린 도움을 주었고 '웰컴 어보드'를 통해 전 세계 CZT들에게 연락을 취해주었습니다.

멋진 인생 작품들을 보내주신 분들도 고맙습니다. 오랜 시간을 공들여 정교하게 만든 작업의 결과임을 알 수 있었습니다. 이 책을 출간해준 출판사에도 감사드립니다.

저의 룸메이트이자 동료인 한나 게디스(영국), 교정 작업을 비롯해 훌륭한 협업을 해준 한니 발트부르거(스위스), 출판을 축하한다면서 문 앞에 깜짝 선물을 걸어 둔 안드레아, 교정 작업은 물론 처음 시작부터 저술에 깊이 관여하며 제가 작업에 집중할 수 있도록 몇 시간이나 논리 정연한 조언을 해주었던 마르기타에게 고마움을 전합니다. 따뜻한 마음을 가진 스타 사진작가 카트린 안야 아이힝어는 천사와 같은 인내심으로 책에 실을 사진을 찍어주었습니다.

사랑하는 친구들, 모두모두 고맙습니다.

하요는 이 프로젝트를 위한 공간과 시간을 마련해주었고 시각적인 면, 텍스트, 사진 등 많은 지원을 해주었습니다. 또한 몇 주간 일이 힘들 때면 피난처가 되어 주었죠. 여기에 사랑하는 남편을 빼놓을 수 없습니다.

바바라 쉐어에게도 특별한 감사를 전합니다. "내가 무엇을 원하는지 알기만 했다면, 나는 뭐든 할 수 있었을 겁니다"라는 그녀의 말은 굉장히 인상 깊었습니다. 내가 힘들다고 불평할 때, 그녀는 미소 지으며 "당연히 할 수 있어요. 당신은 스캐너처럼 뭔가를 보면 머릿속에 그려지잖아요"라고 말해주었습니다. 감사합니다. 사랑하는 바바라, 당신이 나의 삶을 변화시켰어요.

마리아, 베아테, 릭

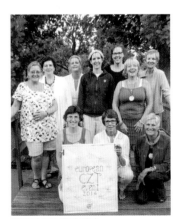

2014년 CZT 유럽 미팅

저자의 말

베아테 빈클러(Beate Wiebe Winkler)

어린 시절을 돌아보면, 저는 무언가를 만들고 붙이고 자르는 데 많은 시간을 보냈습니다. 저는 대학 입학시험을 본 후 2년간 네덜란드에서 지냈고 여러 가지 일을 했습니다. 창의력을 기를 시간이라곤 없었죠.

1997년 교육 및 판매 사업을 시작했습니다. 직원을 여러 명 둘 정도로 사업은 성공적이었지만 몇 년이 지나자 뭔가 부족한 느낌이 들었습니다. 반년 정도 휴식기를 가지자 다시 뭔가가 하고 싶어졌습니다. 공방 강의를 시작으로, 지금까지 10년 이상 상품을 디자인하고 아이들과 성인을 대상으로 창의력 교육을 하고 있습니다. 《치유하는 힘》이란 책을 읽은 후, 창의력 세미나를 해야겠단 생각이 들었어요. 저는 이것을 '영혼을 다듬는 작업'이라 부릅니다.

저는 늘 새로운 트렌드를 좋아합니다. 제가 가장 좋아하는 무세는 스크랩북 만들기, 안부카느, 포상, 아트저널 쓰기와 같이 종이로 하는 것입니다. 진주나 코튼 같은 자연 소재들도 좋아합니다. 제 삶의 목표는 사람들의 창의력을 단 1%라도 높이는 데 기여하는 것입니다.

아, 젠탱글을 어떻게 하게 되었는지 궁금하시죠? 인터넷 검색을 하던 중, 굉장히 아름다운 그래픽 패턴이 제 눈을 사로잡았습니다. 저는 바로 빠져들어 버렸죠. 이제 저의 작업실에 오는 모든 사람들이 젠탱글 팬이 됩니다. 여러분도 그렇게 되기를 바랍니다.

어떻게 CZT가 되었냐고요?

저는 호기심이 많고 늘 새로운 것을 좇는 사람입니다. 그런데 놀랍게도 젠탱글은 제가 가장 좋아하는 분야의 순위에서 오랜 기간을 내려오지 않고 있었습니다. 이를 알아차린 남편이 CZT가 되라고 격려해주었습니다. 릭과 마리아로부터 몇 주 후 참가할 수 있다는 연락이 왔을 때 저는 모든 약속을 취소하고 비행기 표를 예약했습니다. 삶에서 누린 최고의 시간이었죠.

CZT 수료식

이 책에 수록된 탱글 A to Z

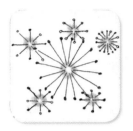

Ahh (P. 18)

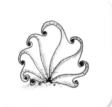

Angle Fish (P. 42)

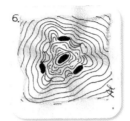

Appearance (P. 43)

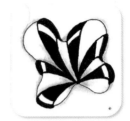

Aquafleur (P. 44)

Aura—Leah (P. 33)

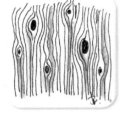

B—horn (P. 45)

Birds on the Wire (P. 46)

Blooming Butter (P. 47)

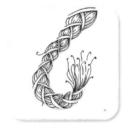

Brayd (P. 48)

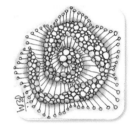

Bubble Bobble Bloop (P. 49)

Bumpety Bump (P. 50)

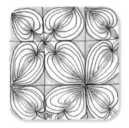

Bumpkenz (P. 51)

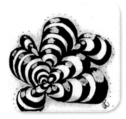

Bunzo (P. 52)

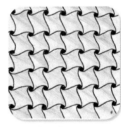

Cadent (P. 53)

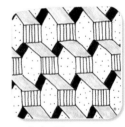

Casella (P. 111)

Cat—kin (P. 54)

Ceebee (P. 55)

Chainlea (P. 56)

Checkers (P. 57)

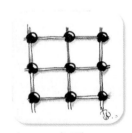

Chemystery (P. 58)

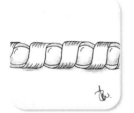

Coil (P. 59)

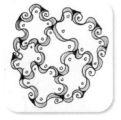

Connessess (P. 60)

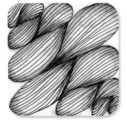

Cool 'Sista (P. 61)

Crescent Moon (P. 20)

Cruffle (P. 37)

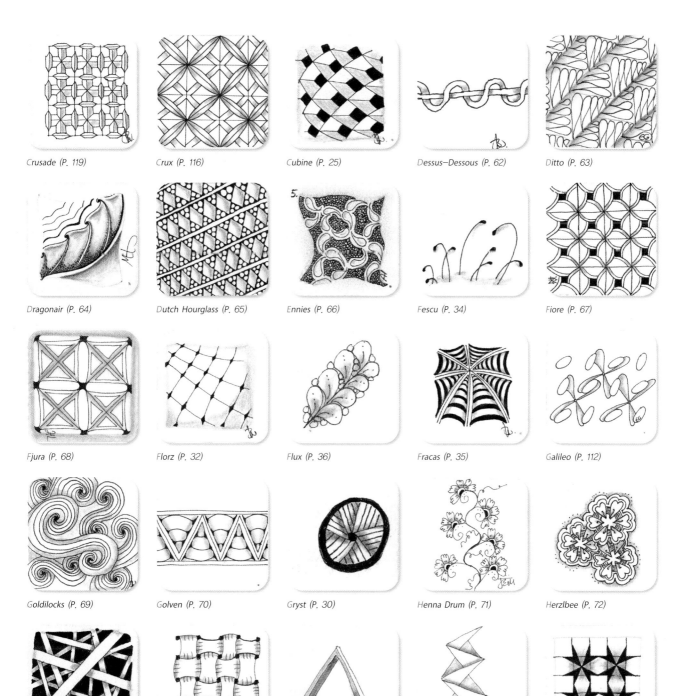

Crusade (P. 119)

Crux (P. 116)

Cubine (P. 25)

Dessus-Dessous (P. 62)

Ditto (P. 63)

Dragonair (P. 64)

Dutch Hourglass (P. 65)

Ennies (P. 66)

Fescu (P. 34)

Fiore (P. 67)

Fjura (P. 68)

Florz (P. 32)

Flux (P. 36)

Fracas (P. 35)

Galileo (P. 112)

Goldilocks (P. 69)

Golven (P. 70)

Gryst (P. 30)

Henna Drum (P. 71)

Herzlbee (P. 72)

Hollibaugh (P. 73)

Huggins-W2 (P. 74)

Impossible Triangle (P. 114)

ING (P. 117)

Kaleido (P. 75)

이 책에 수록된 탱글 A to Z

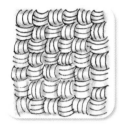

Keeko (P. 19)

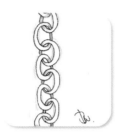

Kettelbee (P. 76)

Knightsbridge (P. 22)

Ko'oke'o (P. 77)

Kuke (P. 78)

Laced (P. 39)

Leaflet (P. 79)

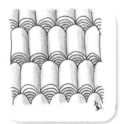

Logjam (P. 80)

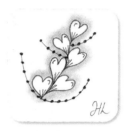

Luv-A (P. 24)

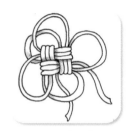

Mak-rah-mee (P. 81)

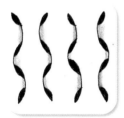

MI2 Version I (P. 82)

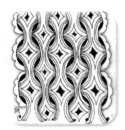

MI2 Version II (P. 82)

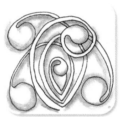

Mooka (P. 120/121)

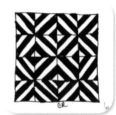

Moving Day (P. 83)

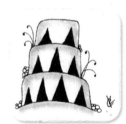

M'Spire (P. 26)

Msst (P. 31)

Munchin (P. 29)

Nipa (P. 84)

'Nzeppel (P. 85)

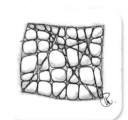

'Nzeppel Random (P. 85)

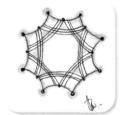

Octonet (P. 86)

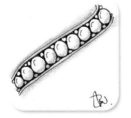

Onamato (P. 21)

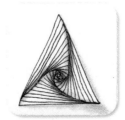

Paradox (P. 87)

Poke Leaf (P. 88)

Potterbee (P. 89)

Printemps (P. 38)

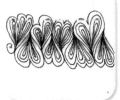
Puffle (P. 115)

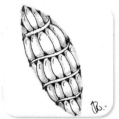
Purk (P. 90)

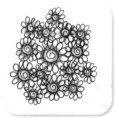
Purrlyz (P. 39)

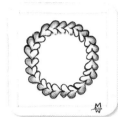
Qoo (P. 91)

Quare (P. 92)

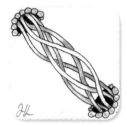
Quib (P.110)

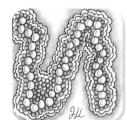
Quipple (P. 28)

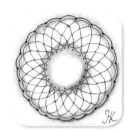
Rubenesque (P. 93)

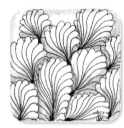
Sanibelle (P. 94)

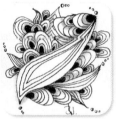
Sharalarelli (P. 95)

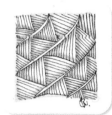
Shattuck (P. 96)

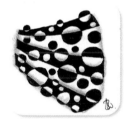
Strircles (P. 17)

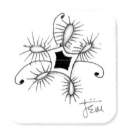
Sundoo (P. 97)

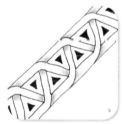
Sweda (P. 98)

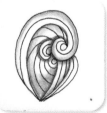
Trio (P. 99)

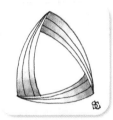
Tri–Po (P. 100)

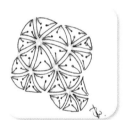
Tripoli (P. 101)

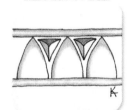
Tropicana (P. 102)

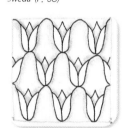
Tulipe (P. 103)

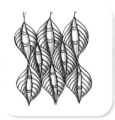
Twenty–One (P. 104)

Verdigogh (P. 113)

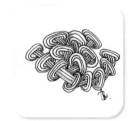
Wheelz (P. 105)

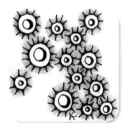
Widgets (P. 27)

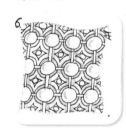
Wiking (P. 106)

Winkbee (P. 23)

Zander (P. 107)

Zenplosion Folds (P. 118)

Zinger (P. 16)

옮긴이 김성진
베를린자유대학교 언론정보학과를 졸업했으며, 통번역사 및 방송작가로 일했다.
옮긴 책으로는 『언제나 젠탱글: 우아하고 지적인 유러피안 감성의 72가지 패턴』 『10대가 묻고 이슬람이
답하다: 무슬림의 일상과 코란부터 테러와 히잡을 둘러싼 논쟁까지』 등이 있다.

✧ 당신은 언제나 옳습니다. 그대의 삶을 응원합니다. — **라의눈 출판그룹**

가장 사랑받는 젠탱글 패턴 101

초판 1쇄 2018년 12월 12일
　　2쇄 2022년 4월 21일

지은이 베아테 빈클러　옮긴이 김성진
펴낸이 설응도　편집주간 안은주
영업책임 민경업　디자인책임 조은교

펴낸곳 라의눈

출판등록 2014년 1월 13일(제2019-000228호)
주소 서울시 테헤란로78길 14-12, 동영빌딩 4층
전화 02-466-1283　팩스 02-466-1301

문의(e-mail)
편집 editor@eyeofra.co.kr
마케팅 marketing@eyeofra.co.kr
경영지원 management@eyeofra.co.kr

ISBN : 979-11-88221-07-3　13650

아티젠은 라의눈(주)의 출판브랜드입니다.